從零創

角色設計與表現方法の訣竅

著 紅木春

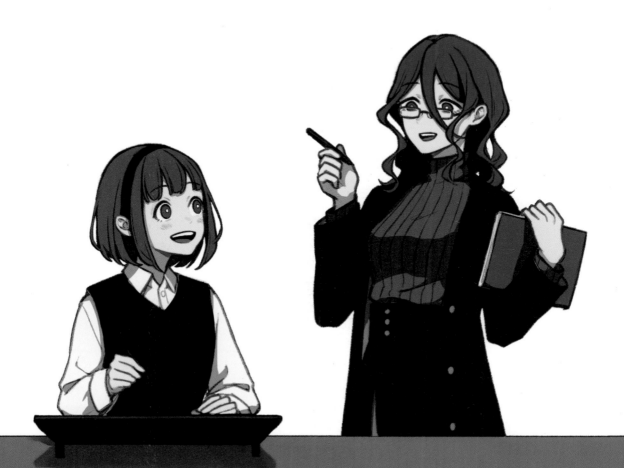

U0050368

詩繪老師～！

我有點問題想請教，可以幫我看一下插畫嗎？

好啊，當然可以♪

真奈
插畫專門學校的學生，希望未來成為插畫家而努力學習中。

詩繪老師
插畫家，同時擔任插畫專門學校的講師。

就是這張畫……

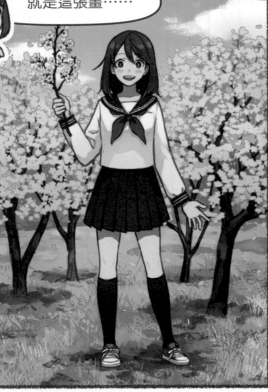

我覺得妳畫得很好啊！妳覺得有問題的地方是……？

嗯……該怎麼說才好…
就是我覺得和我心中的形象有點不太一樣……

心中的形象啊……

真奈，我先問妳一個問題，妳為什麼會想畫這個角色？

描繪的原因嗎？

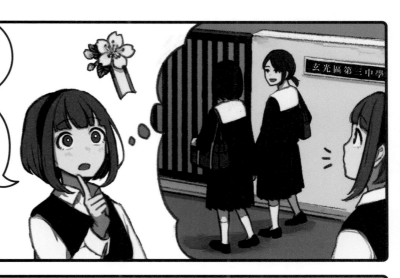

就是……
之前我看到胸前別著櫻花胸章的國中生，

大概是開學典禮結束正要回家，我覺得她們既青澀又可愛，看起來很美好。

我希望在插畫裡呈現那種可愛的感覺……

也就是說，你的問題是，現在的插畫沒有表現出自己心中的形象？

嗯，好像是這樣。

啊～
如果我能再畫得好一點就好了……

這不一定畫得好就可以解決喔！

不是嗎？

有時候在「角色設計」和「表現方法」上沒有配合心中的形象，就無法表現到位喔！

比方說，就算同樣是「穿水手服的女孩」，
只要改變角色設計和表現方法，就會呈現
截然不同的形象！

由角色發想的形象

冷峻正直，認真嚴肅的樣子。

溫柔可愛，喜愛閱讀又乖
巧樣子。

活潑開朗，擅長運動的樣子。

這樣說來，只要改變角色設計和表現
方法，我也可以畫出符合我心中形象
的插畫!?

讓我們來試試看吧♪

先從角色設計著手♪
想表現的形象

是新生入學時,看起來青澀可愛的樣子,對吧?

是的!

原本的設計

髮型和裙子長度等設計,給人已經熟悉環境又活潑的印象。

髮色明亮加上髮尾亂翹

裙長較短

給人休閒感的運動鞋

符合形象的設計

在設計上表現青澀感。

髮色變暗,前面瀏海剪短,稍微帶點年幼感的設計。

將體型(頭身比)本身設計得年幼一些,並且利用加大制服尺寸來強調。

手上有點空,所以添加了書包。

裙子拉長

鞋子改為新的樂福鞋。

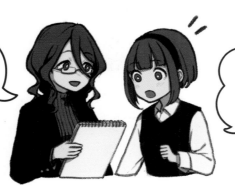

設計成這個樣子如何?

我在設計角色的時候,根本沒有思考到這些細節……

接著要改變角色的表現方法♪

雖然沒有一個定義，但這裡所謂的表現方法，是指散發角色「魅力」的方法。

意思是要如何讓設計的角色散發魅力囉！

舉例來說，透過表情和動作、姿勢和動態表現、構圖和角度、繪圖筆觸和顏色的演繹，還有光線和陰影的刻畫及效果等♪

設計的角色　　　　　表現方法的演繹

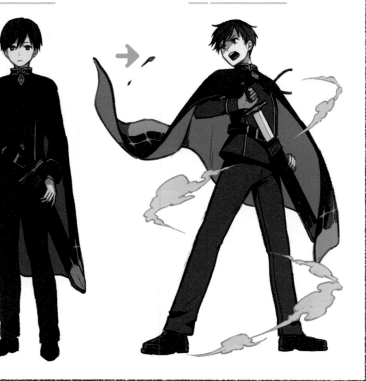

即便是同一個設計的角色，形象也完全不變……！

我們來試試看如何改變表現方法，讓剛剛設計的角色更有魅力。

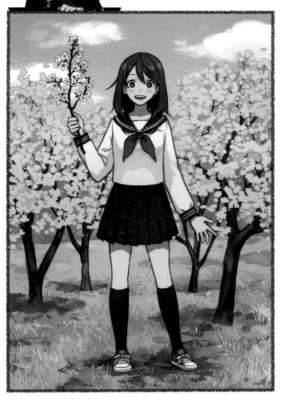

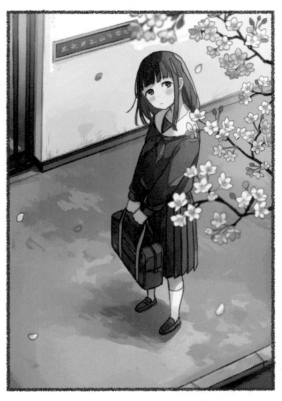

原本的插畫

畫面表現的是，已經熟悉學校生活的高中女生來到公園玩，請身旁好友拍下自己手拿櫻花枝條的樣子。

符合形象的表現方法

畫面為高中生在校門口抬頭望向櫻花的場景。設計成由上往下看的構圖，以便露出角色的表情。利用淡淡的塗色方法表現出清爽和純淨感。

這和我一開始的插畫猶如天壤之別！這樣一來好像就可以表達我心中的形象……！

既然心中有想描繪的形象，就得好好設計才能完整重現啊♪

Contents

 角色設計

(Column)

 表現方法

(Column)

第**3**章 範例學習

角色插畫的
製作過程

本書依照以下過程說明角色設計和表現方法。

1 決定想表現的主題

從自己喜歡或覺得「不錯」的內容、日常生活的感受，決定想在插畫表現的內容和傳達的主題。

比如「想使用的配色」、「想描繪眾人熱鬧喧騰的氛圍」，即便只有這些形象概念都可以！

2 構思角色設計 ▶ 第**1**章

以主題為基礎設計符合形象的角色。設計的素材越多，角色設計的範圍就越廣，所以收集設計的資料很重要。在第1章中會解說角色設計的要素和設計所呈現的印象。

3 構思表現方法 ▶ 第**2**章

為設計的角色添加表情和姿勢，挑選符合形象的構圖和配色，利用效果演繹等來表現主題。在第2章我們將利用表現方法解說，如何讓設計的角色「展現魅力」。

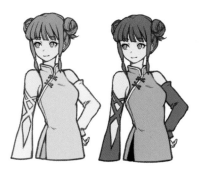

書中還有介紹範例學習 ▶ 第**3**章

書中會以「想描繪這種插畫！」的範例學習，
來解說角色設計和表現方法。

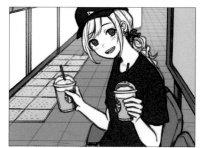

 ※本書的插畫都是以 CLIP STUDIO PAINT(Version 1.11.2) 製作，並且以其為依據來說明。

角色設計

配合想表現的主題，讓我們先處理角色設計的環節。本書在第1章將介紹

角色設計的要素，例如素體、服裝、配色等，並且進一步說明這些設計會

給人哪些印象。

體型

1-1
素體的
設計

體型是素體的基礎，將體型描繪成符合心中的角色形象和設定，才能使這個角色更有可信度。

☰ 性別的體型差異

男性和女性在體型上有極大的差異，依照個別特徵來描繪，就能讓人一眼就區分出角色是男性是女性。

男女體型的特徵和給人的印象

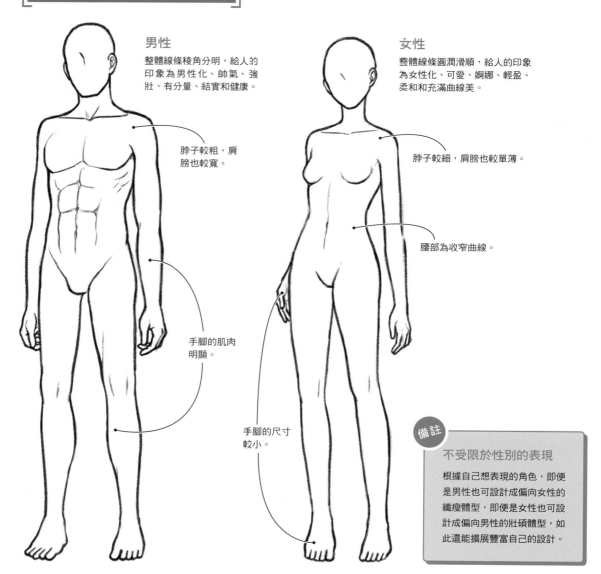

男性
整體線條稜角分明，給人的印象為男性化、帥氣、強壯、有分量、結實和健康。

脖子較粗，肩膀也較寬。

手腳的肌肉明顯。

手腳的尺寸較小。

女性
整體線條圓潤滑順，給人的印象為女性化、可愛、婀娜、輕盈、柔和和充滿曲線美。

脖子較細，肩膀也較單薄。

腰部為收窄曲線。

備註

不受限於性別的表現

根據自己想表現的角色，即便是男性也可設計成偏向女性的纖瘦體型，即便是女性也可設計成偏向男性的壯碩體型，如此還能擴展豐富自己的設計。

 不同年齡的體型差異和體型特徵

體型會隨著年齡呈現不同的特徵,將這些特徵反映在設計上,就能大概傳達出角色的年齡。即便年紀相同,也能進一步區分描繪出其中的體型特徵,藉此為角色賦予個性等內在的資訊和設定。

每個年紀的體型特徵

①年幼時期

頭部相對於身體的占比較大。整體來看不太有肌肉,身體的線條較為柔和。

②青年時期

會呈現出這個年紀該有的肌肉量,體格健壯。

③老年時期

整體的骨骼輪廓明顯,背部拱起,背脊彎曲。

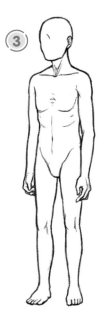

特殊體型和給人的印象

①纖瘦體型

柔弱、虛弱、樸實、冷漠、安靜、內向等。

②肌肉體型

強壯、魁梧、健康、有朝氣、爽朗、熱血等。

③圓潤體型

率性、沉穩、寬厚、散漫、遲鈍、富豪等。

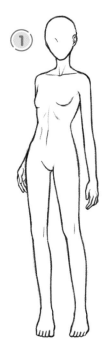
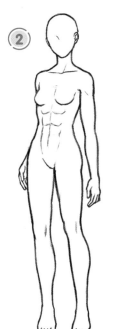
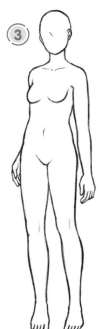

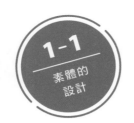
頭身比

這是指頭部和身高的比例,可以表現角色的年齡和身高等訊息。在奇幻主題的作品中,有時候會描繪出極低的頭身比。

☰ 一般的頭身比

頭身比較低,身高就會比較矮,相反的,頭身比較高,身高就會比較高。一般來說,從小孩到大人隨著年齡漸長,頭身比也會變高,不過大家也可以根據心中的角色形象構思頭身比。即便單個角色也會因為頭身比而呈現不同的感覺,但若是多個角色齊聚的場面,就得好好區分其中的差異,才能突顯個別形象。

和其他頭身比並列時的形象

7頭身
(較高的頭身比)

6頭身

5頭身
(較低的頭身比)

低 ←——————————————————→ 高

可愛、年幼、敏捷、友善、
害羞、柔弱等。

成熟、可靠、漂亮、帥氣、
強壯等。

三 符合角色屬性的頭身比

頭身比極低的角色尤其常出現在奇幻作品的角色中。配合角色設定描繪出不同的頭身比，不但可以表達出這個角色的屬性和定位，還可以賦予角色的內在資訊。這次在範例中利用「在奇幻世界奮勇戰鬥的隊友」來說明。

用頭身比表現設定和角色的範例

① 妖精
（2.5頭身）

體型迷你，力氣不大，但是身手靈活，動作敏捷，面對巨大敵人容易因為明顯的體格差距而感到膽怯。扮演吉祥物的角色。

② 矮人
（4頭身）

較低的頭身比和肌肉發達的體型組合，呈現安穩又有重量感的站姿。因為4頭身的關係，即便是位粗魯大叔仍流露莫名的可愛感。扮演搞笑和炒熱氣氛的角色。

③ 女巫
（6頭身）

相較於矮人，頭身比較高，身形優美。頭身比設計得比精靈低，表現出女性化和可愛的感覺。扮演大家印象中女主角的角色。

④ 精靈
（7.5頭身）

相較於其他角色，頭身比較高，表現出高挑和瀟灑的氣質。他並不是靠力氣戰鬥，而是以矯健的身手擊敗敵人。扮演大家印象中帥氣的角色。

臉部

臉部是由骨骼搭配各種部件的形狀、大小和位置等組合而成,除了能展現角色的個性,還能表現人種與年齡等各項設定。

☰ 臉部的構成要素

臉部有基本的骨骼結構,再添加上眼睛、眉毛、鼻子和嘴巴。每個部件都有不同的形狀,因此會給人不同的印象。根據心中的角色個性,組合各個部件,就能描繪出理想的樣貌。

骨骼的種類和形象

 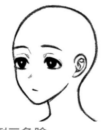 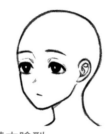

圓臉
可愛、年幼、溫暖等。

倒三角臉
冷漠、漂亮、知性等。

基本臉型
大方、認真、男性化等。

眉眼的種類和形象

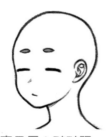 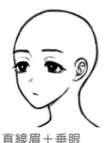 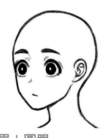

麻呂眉＋瞇瞇眼
麻呂眉給人可愛、類似小動物的感覺。瞇瞇眼則有悠哉、率性的感覺。

直線眉＋垂眼
直線眉給人冷漠、帥氣的感覺。垂眼則有溫柔、穩重的感覺。

粗眉＋圓眼
粗眉給人活潑、強壯的感覺。圓眼則有純真可愛的感覺。

口鼻的種類和形象

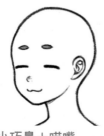 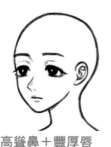 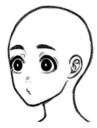

小巧鼻＋喵嘴
小巧鼻給人吉祥物、友善的感覺。喵嘴則有率性、樂觀的感覺。

高聳鼻＋豐厚唇
高聳鼻給人美女、高貴的感覺。豐厚唇則有成熟、性感的感覺。

低鼻梁＋櫻桃小嘴
低鼻梁給人年幼、老實的感覺。櫻桃小嘴則有悠哉、淘氣的感覺。

三　人種和年齡的表現

臉部的描繪區分可以呈現人種類型。當然有些不能套用在真實的人類外貌，但是若想在插畫表達某一類人種，建議在人物身上呈現以下特徵。面容相同的角色，也可以利用部件的大小、位置和輪廓的差異表現年齡。另外，讓人物呈現隨著年紀增長產生的特徵，例如皺紋、臉頰消瘦程度、輪廓鬆弛等，更能表現出年長者的樣子。

不同人種的臉部特徵

亞洲人
眼睛細長、單眼皮、鼻梁低。

歐洲人
眼距較近、輪廓深、鼻梁高。

非洲人
眼睛大、雙眼皮、眉毛濃密、嘴唇稍厚。

不同年齡的臉部特徵

 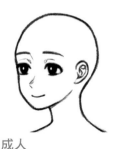 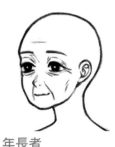

兒童
輪廓圓潤、額頭較寬。

成人
相較於兒童，輪廓較俐落，眼睛和鼻子的距離變長。

年長者
相較於成人，輪廓較深，骨骼較明顯，雙頰的肉顯得有些鬆弛。

重點建議

增加眼睛設計的類型　即便只改變每個角色的眼睛形狀，就能夠營造出彼此之間的形象差異。倘若還不擅長描繪出不同的角色臉部，推薦大家試試這個方法。

代表性的眼睛形狀

垂眼　　上揚眼　　貓眼　　鄙視眼　　三白眼　　瞇瞇眼

黑眼珠在大小和形狀上的差異

瞳孔和打亮的差異

眼皮的差異

睫毛的差異

髮型

同一張臉也會因為頭髮長度、髮尾捲翹方向等髮型細節，而呈現出截然不同的形象，甚至可以為角色的生活環境和性格賦予設定。

頭髮的長度和細節

髮型的基本要素為長度。通常短髮給人活潑的印象，長髮給人成熟穩重的印象。髮尾捲翹方向和頭髮綁起來的位置，也可改變角色的印象。設計時先決定基本長度，再來調整其他細節。

頭髮長度和給人的印象

	短髮	中長髮	長髮
女性	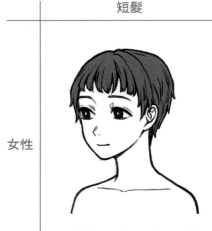 男孩子氣、有個性、活潑、運動風等。	 可愛、年幼、有朝氣、爽朗等。	 清秀、漂亮、成熟、性感等。
男性	 活潑、熱情、有朝氣、運動風等。	 爽快、自然、認真、知性等。	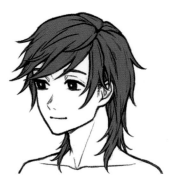 成熟、性感、時尚、細膩等。

髮尾捲翹的方向和給人的印象

外翹
有朝氣、活潑等。

直髮
清秀、安靜等。

內捲
優雅、可愛等。

頭髮綁的位置和給人的印象

綁得較高
有朝氣、活潑、年幼等。

中間高度
認真、爽朗等。

綁得較低
安靜、內向等。

三 髮型表達的個性和狀況

建議構思髮型時還要考慮這個角色的設定，比方說生活型態、屬於重視外表還是講究實際的類型。除了角色個人的內在之外，構思髮型的另一個方法是，根據世界觀、季節和其他環境因素來考慮髮型。

髮型和個性狀況的設定

睡得一頭凌亂的布丁頭
看得出角色的個性怕麻煩又不在意外表，狀況則是剛睡醒或通宵熬夜，沒有多餘的時間打理髮型，過著不規律的生活。

花不少時間整理的髮型
看得出角色的內在相當注重時尚，手藝靈巧，狀況則是有充分的時間打理髮型，過著規律的生活。

臉部的特殊要素

為了彰顯角色個性，膚色或痣等部件也很有效果。若有角色眾多，可以呈現彼此的共通點和差異。

膚色或部件的效果

透過在臉部添加要素可以彰顯角色個性。比方說考慮改變膚色、是否要添加雀斑等部件。

為了表現彼此為親子或手足的角色關係，還可以添加同一種要素創造共通性，或添補設計欠缺之處。

添加要素的範例

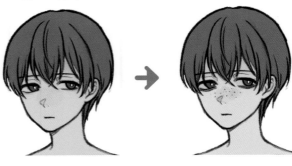

原本的設計　　　　　改變顏色和添加要素

為了讓設計貼近虛弱少年的角色設定，將膚色改為帶點藍色調的顏色，呈現血液循環不佳的樣子。由於設計過於簡單，所以在眼睛下方添加黑眼圈和雀斑。

膚色

構思膚色時請配合角色個性和生活環境等設定，若想表現特定人種或種族也可以從膚色著手。

膚色和給人的印象

白色

清秀、純淨、纖細、柔弱、認真、安靜等。

黃色

平凡、普通、爽朗、健康、溫暖、居家型等。

褐色

有朝氣、活潑、有活力、積極、異國風情等。

血液循環不佳

不健康、虛弱、奇妙、神秘、怪人、人類以外的種族等。

 特殊部件

若想貼近心中角色的外表，可試著添加特殊部件。例如粗曠的男性可添加鬍子，害羞的女孩有紅紅的臉頰。若覺得設計不足也可以利用這個方法。

各種部件和給人的印象

痣
成熟、性感、有魅力等。

鬍子
粗曠、雅痞、浪蕩等。

雀斑
樸素、鄉土、樸質等。

紅臉頰
可愛、溫暖、內向、害羞等。

黑眼圈
不健康、生病、艱苦的人、虛弱等。

虎牙
搗蛋鬼、頑皮、淘氣等。

異色瞳
奇妙、神秘、特殊、纖細敏感等。

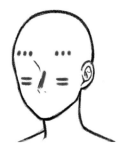

化妝與臉部彩繪
異國風情、民族風、藝術性、神聖等。

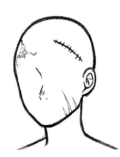

傷痕和縫線
粗曠、強悍、危險、恐怖、衝動等。

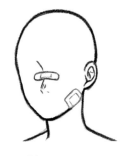

OK 繃
頑皮、有朝氣、搗蛋鬼等。

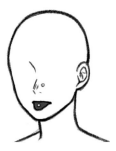

鉚釘
酷帥、敏感易怒、時尚、怪人等。

刺青
帥氣、強悍、可怕、敏感易怒等。

特殊的身體部件

尤其在奇幻作品當中，在身體添加翅膀、角或尾巴等部件，不但可強調出角色個性，還可以輕易傳達設定。

三 身體部件的要素

只要添加了特殊部件，就很容易強化奇幻風格的要素，所以添加的同時，別忘了搭配世界觀的設定。這裡將介紹部件的種類、數量等要素。

部件種類

種類包括翅膀、角和尾巴等。這些都是人類以外的生物才會擁有，若從形狀和質感清楚呈現出生物的種類，就能表達角色性質和設定。主要用於象徵角色的種族。

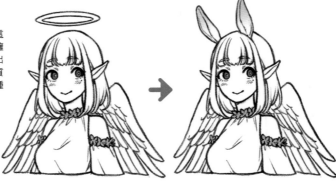

即便是天使，用兔耳代替光圈就可以呈現有個性的設計。

部件數量和位置

利用角和尾巴的數量、其生長的位置，可以營造出角色的個性。描繪多位同一種族的角色時，也可以透過數量和位置的變化，為每一個角色做出區別。

即便同樣設計了鬼角，生長數量和位置不同就可以表現個體差異，增加設計的可能性。

部件大小

相對於身體將部件描繪得較大，不但可以強調這項特徵，也可形成一個具魅力的特點。放大部件還具有提升氣勢和強度的效果。相反的設計得小一點則顯得很可愛。

左邊的尾巴設計得比較大，強調角色擁有強大的力量；右邊的翅膀設計得比較大，突顯角色擁有飛行能力。

三 特殊的身體

除了在基本的人類體型添加特殊部件之外，還有另一個方法是讓角色本身呈現出特殊性。這種方法相較於只添加部件，更能強調出角色屬於特殊種族和生物。角色也會因為特殊要素的占比多寡，而給人截然不同的印象，例如只有上半身、只有下半身或全身。

特殊的設定範例

幽靈和妖怪

除了可以讓角色穿著死後的裝束，也可以讓角色沒有雙腳，或在周圍飄起鬼火。有的妖怪特徵為全身腐爛，例如喪屍或殭屍。而有的妖怪只有一部分和人類不同，例如臉上僅一隻眼睛。

半獸人

範例中添加了大量的野獸要素，除了在基本的人類骨骼上添加尾巴之外，連臉部本身都近似動物，全身還布滿濃密的獸毛。其他種族還包括下半身為魚的人魚，或上半身為人、下半身為馬的半人馬。

機器人和生化機器人

雙腳步行的人形機器人。還可以讓機器人穿上衣服，添加機器人想融入人類社會的設定。若設定為模仿人類的機器人，可將身形設計成人類的樣子，眼睛設計成機械造型，面無表情，來表現出這個角色並非人類。

服裝

角色的印象會隨著穿著的服裝而有極大的變化,讓我們先決定大方向,再豐富服裝的設計。

 ## 服裝風格

通常服裝設計會考慮是否符合心中的角色形象,不過也可以配合想描繪的服裝來構思角色。設計服裝時一開始要決定的是想呈現哪一種方向(風格)。在下方的範例中,說明了女性角色的服裝風格和相應的設計。每一套服裝都是洋裝,但是因為風格而有截然不同的設計。

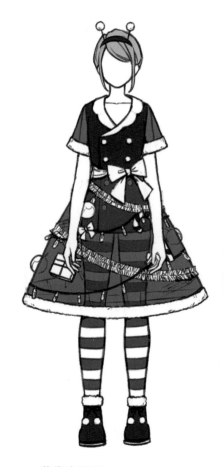

可愛與年幼

圓領搭配荷葉邊蓬蓬袖和圓頭鞋,整體造型都帶有圓弧的設計。為了散發可愛甜美的氣質,還在連身裙襬點綴了裝飾蕾絲。

成熟與帥氣

微露香肩、裙襬開衩,腿部若隱若現,造型為露出不同部位肌膚的設計。為了清楚展現身形,全身線條俐落,並且加高鞋子的高度。

藝術與個性

使用了有透明感和帶光澤的材質,造型設計猶如聖誕樹。服裝預設為偶像的舞台服裝或表演裝扮等特殊場合。

☰ 具體的設計

決定好服裝風格後，就可以開始具體設計了。下面以「可愛與年幼」的風格為例，造型為連身裙搭配褲襪和包鞋的設計。透過袖子和衣領的形狀、裙子長度、裝飾程度等的變化，在相同風格之下，彼此之間也會產生「更可愛、更年幼」或「沉穩」等不同的印象。

可愛、年幼、甜美、華麗　　　　　　　　　　　　　　　　　　　　沉穩、成熟、簡約

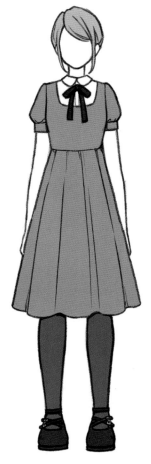

利用裙長較短的連身裙、白色褲襪加厚底包鞋，呈現較為年幼的設計。荷葉邊和大大的蝴蝶結裝飾充滿可愛甜美的氣質。

利用裙長及膝、減少分量的連身裙、較薄的黑褲襪加細帶包鞋，呈現出比左邊沉穩的設計。藉由泡泡袖和蝴蝶結保留了可愛感。

利用胸前直線方形設計、裙長較長的連身裙、黑色褲襪加尖頭包鞋，加強了沉穩的感覺。造型少了荷葉邊和蝴蝶結的裝飾，顯得簡約樸素。

即便都是可愛的連身裙，設計不同，印象就會隨之改變。

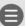 # 服裝面積

服裝的其中一個要素，就是布料占全身面積的多寡。一般來說服裝面積較小，肌膚裸露較多而使角色顯得較為性感，或者因此方便活動使角色顯得較外向活潑。相反的，面積較大遮蔽了整個身體，會顯得較為神秘。

面積給人的印象

面積小
（裸露較多）

服裝露出胸前和腹部，給人性感、外向、強硬、天氣熱的印象。若搭配長裙等面積較大的衣服，就會弱化外向活潑的感覺，而給人性感、成熟的印象。

面積大
（裸露較少）

長外套或長袍，搭配腳上的靴子等，包裹全身的服裝給人害羞、神秘、穩重和天氣冷的印象。若服裝顏色還是暗色調，就更會加強這些印象。

💡 **重點建議**

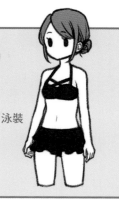

面積大小會呈現「差異感」

若角色平常穿著的服裝面積就比較小，穿上同樣面積較小的泳衣也不會讓人覺得較為性感。同理，若服裝面積較大也一樣。面積呈現的形象，可以透過角色和平常穿著的差異，以及在眾多角色之間的差異來突顯強調。

面積小的
服裝

泳裝

 服裝的質感和尺寸

衣服有各種質感,例如柔軟與硬挺、霧面與光澤等。若還考慮到每種質感帶給他人的印象,就能提升插畫的質感。另外還有一種方法是,描繪時留意服裝的尺寸大小。例如小個子的角色穿上尺寸較寬鬆的服裝,就會更顯得嬌小並且呈現散漫的氛圍。

質感和給人的印象

霧面柔軟的衣服	厚磅硬挺的衣服	有光澤感的衣服

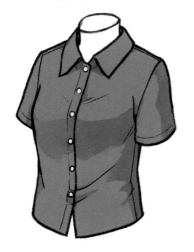 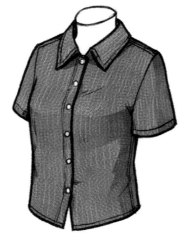 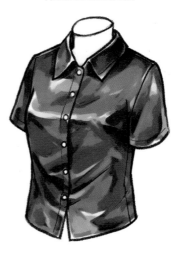

例 棉裙、亞麻襯衫

樸素、平凡、純樸、穩重、溫柔、天然等。

例 丹寧連身裙、針織開襟衫

休閒、隨興、樸質、爽快、大方等。

例 皮革外套、緞面洋裝

強悍、帥氣、高級、氣魄、美麗、神聖等。

尺寸和給人的印象

合身尺寸

平凡、認真、純樸、樸素、清爽、整潔、知性等。

寬鬆尺寸

可愛、年幼、害羞、隨興、散漫、率性、悠哉等。

配件

決定好服裝設計後,接著就來構思穿戴在身上的配件。只要能配合場合選擇穿戴,就可加強畫面場景在視覺上的可信度。

☰ 配件的效果

配件具有表現季節和場合的效果。例如只要讓角色圍上圍巾,就能讓人一眼知道季節是秋天或冬天。而且依據設計也可以表現出角色的興趣嗜好和個性。

場合和配件範例

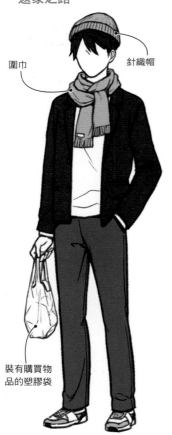

冬天從便利商店
返家之路

圍巾

針織帽

裝有購買物品的塑膠袋

身穿保暖衣物表現出寒冷季節。只要讓角色手提塑膠袋,就可表現出購物回家的樣子。

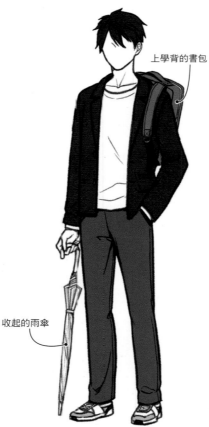

雨天放晴
從大學返家之路

上學背的書包

收起的雨傘

包包設定成可放進筆記型電腦等物品的大小。依據角色設定,也可以讓角色手持折傘。

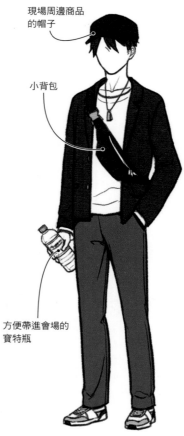

等待現場演唱會開場時

現場周邊商品的帽子

小背包

方便帶進會場的寶特瓶

建議添加帽子和腕帶等周邊商品常見的配件。包包設定成方便活動的小包款。

 配件的設計

例如有配戴眼鏡的角色，也會因為眼鏡的設計，呈現知性或優雅的面貌。請大家設計時要考慮到是否符合心中的角色。

眼鏡的設計和給人的印象

半鏡框
鏡片的上半部有鏡框的設計，給人知性、冷靜、神經兮兮等印象。

波士頓鏡框
鏡框往下變細的圓形設計，給人隨和、爽朗、感性等印象。

圓形鏡框
接近正圓的設計，給人溫柔、穩重、樂觀等印象。

方形鏡框
橫向加寬的方形設計，給人認真、誠實、嚴格等印象。

帽子的設計和給人的印象

貝雷帽
一般在大眾眼中這款帽子和畫家的形象重疊，除了給人復古和藝術的感覺，也給人女性化等印象。

棒球帽
原本是廣泛配戴於運動場合的帽子，因而給人男孩子氣、休閒、有朝氣、活潑等印象。

平頂草帽
頭頂為平面的草帽，從材質和形狀給人鄉村、天然、可愛等印象。

費多拉帽
這是象徵冷硬風格的配件，因而給人經典、冷靜、成熟等印象。

可辨識職業的服裝

即便沒有背景或台詞的說明,透過讓角色穿上代表性的服飾,依舊可以表達出角色的職業。

☰ 代表職業的制服

漫畫和動畫是由包含台詞的多個場景描繪出故事,然而插畫不同於此,必須只透過一張繪圖來傳遞訊息。以下面為例,只要透過制服或代表性的服飾,就可以直接表明角色的職業。

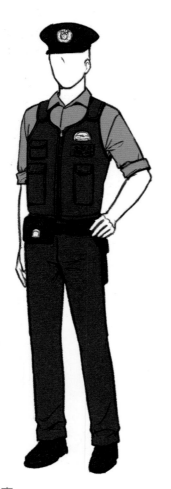

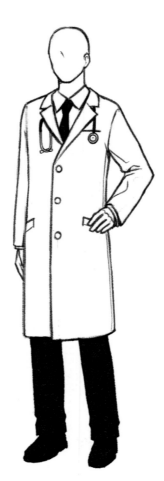

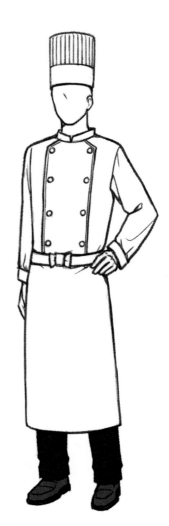

警察

戴上警帽、穿上防彈衣,繫上固定裝備的皮帶等,就可勾勒出警察的模樣。尤其警帽上的警察徽章設計是日本警察的特色。

醫生

套上長版白袍,掛上聽診器等代表性配件,就可勾勒出醫生的模樣。每位醫生的風格不盡相同,不過衣服尺寸過大就會給人吊兒啷噹的感覺。

廚師

穿上廚師服加圍裙,戴上廚師帽,就可勾勒出廚師的模樣。還可以添加廚師領結,或改成休閒樣式的廚師帽,稍微做些變化。

☰ 代表奇幻風格的服飾

一如現實世界中的基本服飾，在奇幻風格的世界觀也有其代表性的服飾。以下面為例，這些服飾
都是許多人熟悉的共通形象。

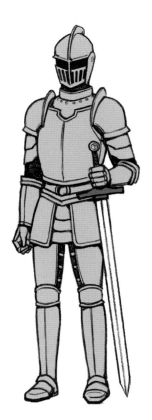 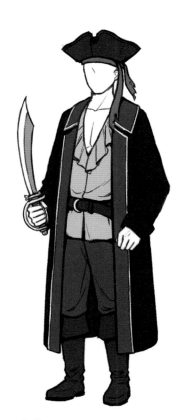 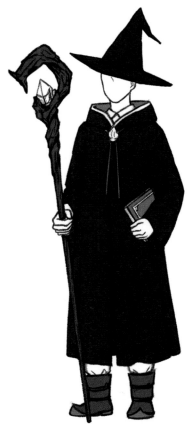

騎士

身穿厚重的鎧甲，手持實劍
或盾牌。

海盜

穿戴上設計特別的帽子和上衣，手持短
劍等武器。

魔法師

穿戴上又尖又高的帽子和長袍，手
持魔法杖或魔法書。

 重點建議

設計改造

建議以代表性的職業服裝為基礎，依
照世界觀、角色形象和場合改造各種
設計。尤其在充滿奇幻風格的世界觀
中，比起現實生活中的基本服飾，有
更多自由發揮的空間。

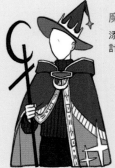

魔法師

添加星星或月亮的圖飾，設
計成可愛或細膩的形象。

騎士

因為角色設定為正
在執行祕密活動，
所以設計成穿著較
為輕便。

服裝和配件傳達的訊息

服裝等傳達的訊息除了角色形象或個性等內在要素之外,還有一個重點是表現出角色身處在哪一種世界。

目 表現世界觀和時代

我們可以利用服裝表現角色身處的世界,是架構於現實世界?還是架構於奇幻世界?甚至還可以讓讀者想像,可能會出現哪一種角色?角色住在甚麼樣的家?還有這個世界的文明程度。另外,為角色添加代表某一個時代或區域的服裝或髮型等,就可以描繪出預設在某個時代的插畫,而且是真的存在於歷史中的時代。

表現世界觀的服裝範例

① 架構於現實世界

現實中常見的服裝和髮型。角色預設生活在和我們幾乎相同的世界。

② 架構於奇幻世界

現實世界少見的服裝和髮型。以中國為靈感的奇幻世界,尚未來到現代文明的狀態。

表現時代的服裝範例

① 彌生時代

角色穿著據說為麻料的平民服飾貫頭衣,髮型則參考當時的土偶,設計成髮髻造型。

② 江戶時代

角色身穿小袖和服,這是江戶時代後期開始流行的服飾,會添加上黑色的襯領,髮型為島田髻。將上衣多餘布料往上摺進腰帶的「反摺」,是在明治時代以後才出現的習慣,所以沒有描繪於造型中。

 ## 表現環境或角色的狀況

嚴寒極地區域、沙塵暴劇烈的沙漠、大氣層之外的宇宙太空、戰爭不斷的區域等,這些都可以經由服裝表現出角色身處的環境。另外,相同設計的服裝也可利用整潔或破舊,讓人想像到角色身處的狀況。

表現環境的服裝範例

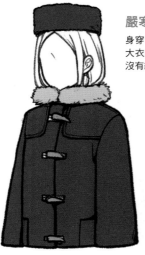

嚴寒極地區域
身穿使用厚重材質或毛皮的大衣和帽子,衣服結構幾乎沒有縫隙。

大氣層之外的宇宙太空
身穿備有氧氣筒和有溫度調節功能的太空衣,頭髮綁起以免在無重力空間妨礙活動。服裝也可以應用在空氣受汙染的地區等設定。

表現狀況的服裝範例

金錢和精神都匱乏的狀況
頭髮凌亂,縫線綻開,鈕扣鬆脫,身穿破損不堪的襯衫和有破洞的襪子。

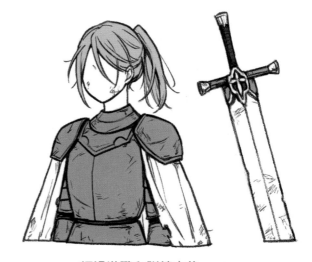

經過激戰和訓練之後
頭髮凌亂,身穿滿是傷痕的護具和破損不堪的斗篷,手持的武器也經過歲月摧殘顯得有點破舊。

分量

素體和服裝設計相同，不過只要分量稍加變化，外表也隨之改變。我們可以透過分量變化調整服裝和髮型等要素。

三 分量的效果

放大服裝的分量讓全身分量變大，輪廓也會變大，不但可改變角色的形象，想強調存在感的時候，或想調整角色周圍留白程度的時候，都可以運用這個方法。柜比於全身的分量，髮型和衣服裝飾這些部件，並不能大幅改變角色形象，但是也能改變角色的印象。

全身的分量和給人的印象

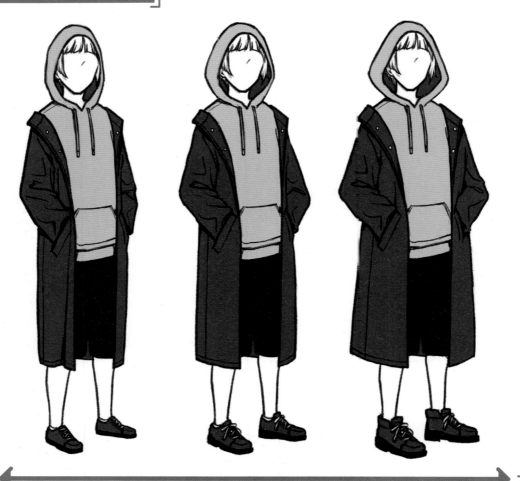

小 ←————————————————————→ 大

纖細、樸素、平凡、柔弱、乖巧、
冷靜、害羞、知性、堅硬等。

華麗、熱鬧、強悍、健壯、爽朗、
有朝氣、熱情、柔和等。

利用部件表現的分量差異

 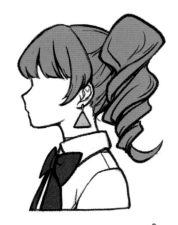

小 ←――――――――――――――――――→ 大

變化髮型、耳環、蝴蝶結、套衫衣領和衣袖的分量。若很難改變全身的分量時,也可以利用部件局部調整。和全身相同,隨著分量放大,就會產生華麗的感覺。

☰ 利用配件添加分量

角色為短髮、穿著緊身衣而難以放大分量時,還可以使用一個方法,就是利用服裝和配件的添加,大家可以在設計稍嫌不足時運用這個方法。

配件的添加範例

① 原本的設計

角色設定為喧鬧爽朗的個性,設計過於簡單,顯得有些空虛。雖然希望在設計上顯得華麗一些,但是不想破壞運動風的形象。

② 添加配件

利用帽子和毛巾添加上半身的分量,配合角色形象添加上身的穿搭,放大整體輪廓,變身為華麗的設計。

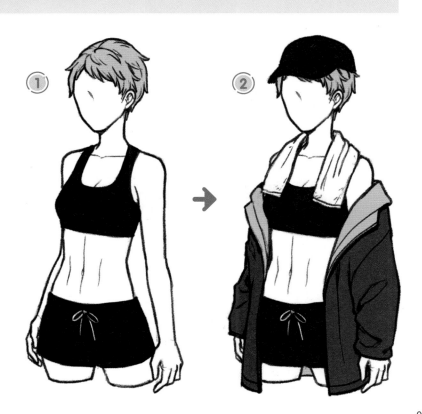

1-3 設計調整

密度

覺得設計單薄時，可以利用添加服裝圖案等這種提升密度的方法。密度提高，插畫就會顯得華麗，還可呈現較高的質感。

☰ 提升密度的方法

提升密度時可以添加配件，或是在服裝添加圖案或裝飾。但是喜歡簡約設計的角色，或不能太顯眼的路人角色，若裝飾過度就會有違設定或太顯眼，所以還請留心。

密度不同和給人的印象

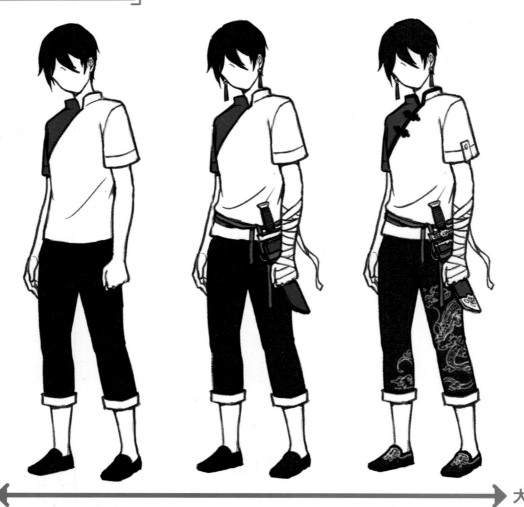

小 ←——————————————→ 大

樸素、平凡、乏味、老實、乖巧、認真、
穩重、溫柔、爽朗、整齊、樸質等。

高級、華麗、有朝氣、活潑、強悍、
帥氣、藝術、時尚等。

提升密度的裝飾範例

原本的設計　　　　　　添加裝飾

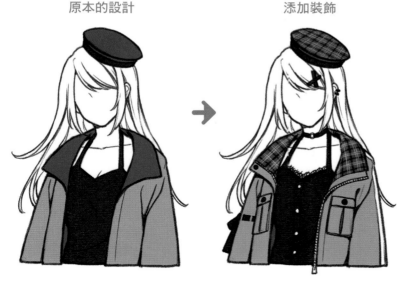

只要事先備註喜歡的裝飾，就可以增加設計的題材。

添加圖案、飾品、蕾絲、蝴蝶結、鈕扣、線條、口袋、拉鍊，不但不會使服裝風格和角色形象變化太大，還可提升密度。

☰ 角色形象和密度

根據角色個性和職業等設定，有時不提升密度反而比較好。至少要以心中的角色為主軸來調整設計的密度。

密度和角色形象的範例

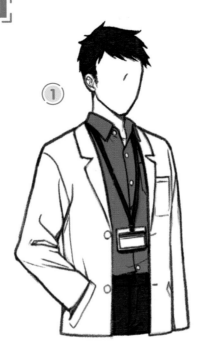

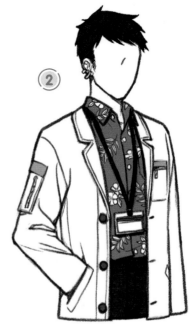

① 密度低

看起來很認真溫柔的醫生。白袍加襯衫的簡約設計，外表沉穩又整齊，讓醫生的設定很具有說服力。

② 密度高

莫名有種暗黑醫生的感覺，耳環、襯衫的花色、白袍的鈕扣和口袋等設計華麗，卻少了認真和整齊的感覺。

配色

顏色會給人一種既定印象。配合想表現的角色形象，搭配組合色彩，就能突顯角色形象。

各種配色

以下面為例，每一種顏色都有屬於自己的形象。構思角色配色時，即便符合角色設定也不能隨意配色，建議在一開始就設想好主要的色調和色相。

> **配色和給人的印象**

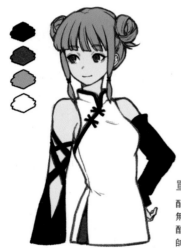

單色調
配色由黑色、白色、灰色的無彩色組成。給人時尚、冷酷、成熟、單調、強悍、酷帥、暗黑、神秘等印象。

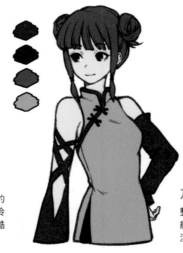

灰色調
整體配色都帶有灰色調。給人天然、穩重、樸素、沉穩、沉重等印象。

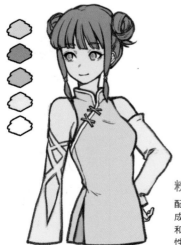

粉彩色調
配色由混合白色的淡色系組成。給人可愛、年幼、平和、優雅、溫柔·纖細、率性等印象。

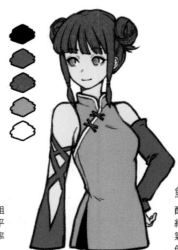

鮮豔色調
配色由彩度高的鮮豔色調組成。給人明亮、有朝氣、活潑、強悍、熱情、健壯、健康等印象。

冷色調

配色為藍色、水藍色、藍綠色等讓人感到寒冷或涼爽的色調。給人冷靜、知性、成熟、認真、內向、純淨等印象。

暖色調

配色為紅色、橘色、黃色等溫暖的色調。給人有朝氣、活潑、感性、外向、明亮、積極、溫暖等印象。

三 好看的配色技巧

因為配色使整體缺乏統整感，變成難以欣賞的插畫。這時建議降低彩度、添加明度差異、利用相近的色相統整，藉此調整修飾。

修正配色的範例

原本的插畫

添加明度差異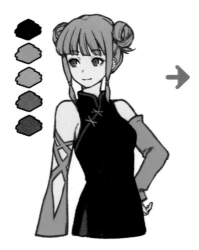

縮減色相，調整彩度

形象為爽朗活潑的角色，使用鮮豔色調的配色。但是問題在於缺乏整體感，高彩度顏色過多，明度差異低，色相數量過多。

相鄰的綠色和水藍色，不論是色相還是彩度都較為接近，所以將綠色改為暗綠色。營造出相鄰色的明度差異，藉此讓配色有對比變化。

為了有整體感使用相近色相，所以保留黃色和橘色等明亮的高彩度顏色。粉紅色改成和瞳孔一樣的橘色，水藍色則改成黃土色，不但和頭髮的黃色為同色系，彩度也較低。

強調

1-3
設計調整

插畫中最重要的是強調出特別想呈現的部分,並且創造出「亮點」,透過對比變化也可以突顯角色個性。

☰ 利用密度和面積的強調效果

將一部分設計得較為繁複提升密度,或是放大配件和周圍做出差異,就可以突顯想呈現的部分。
以下面為例,利用變更設計強調出耳機和運動鞋,表現出角色「喜歡音樂」和「跑步很快的能力」的設定。

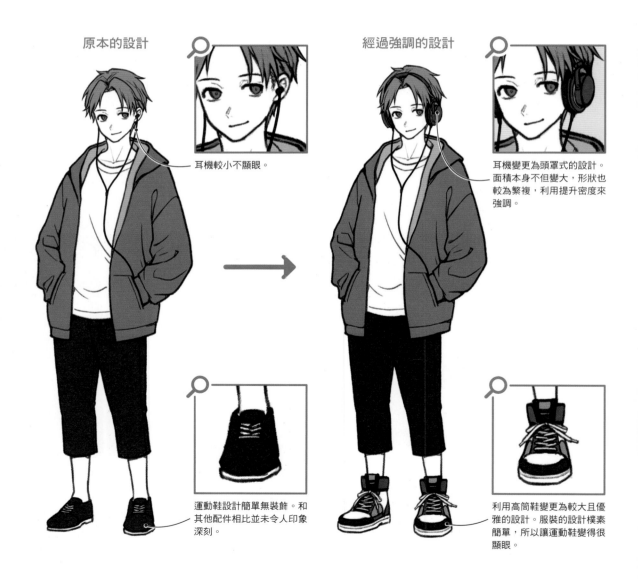

原本的設計

耳機較小不顯眼。

運動鞋設計簡單無裝飾。和其他配件相比並未令人印象深刻。

經過強調的設計

耳機變更為頭罩式的設計。面積本身不但變大,形狀也較為繁複,利用提升密度來強調。

利用高筒鞋變更為較大且優雅的設計。服裝的設計樸素簡單,所以讓運動鞋變得很顯眼。

三 利用顏色強調效果

使用和周圍不同的顏色也可以強調出想表現的部分。還有一種方法是使用不同於周圍色相、明度
的顏色，或是使用彩度比周圍顏色高的顏色。以下面為例，使用的顏色和周圍的顏色為互補色，
藉此突顯瞳孔。互補色是指色相環上完全位於相對位置的顏色，比如紅色和綠色、黃色和藍色。

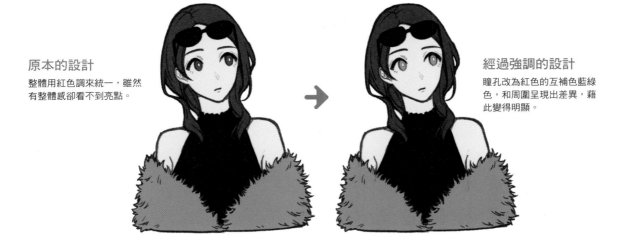

原本的設計
整體用紅色調來統一，雖然
有整體感卻看不到亮點。

經過強調的設計
瞳孔改為紅色的互補色藍綠
色，和周圍呈現出差異，藉
此變得明顯。

三 利用減法的強調效果

整體密度高，即便想呈現的部分使用不同於相近色的色彩，最想呈現的部分也變得不顯眼。以下
面為例，這個時候利用減少周圍的設計，強調出相對想呈現的部分。

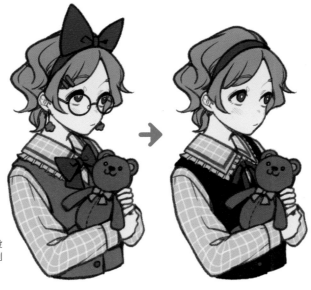

原本的設計
巨大蝴蝶結、飾品、眼鏡等設
計密度高。雖然華麗卻不知到
何處是焦點。

經過強調的設計
為了強調出小熊布偶，刪去周
圍的要素。將布偶旁的蝴蝶結
設計得簡單一些，同色系的背
心也改成不同於布偶的色系。

設計和內在的反差

「反差」是表現角色魅力的手法之一。
請試著表現出不同於從外表（設計）想像的角色形象。

如同第1章的說明，設計可以讓人大概想像到角色的個性，但也不一定要表裡如一。讓角色活動、構思表現方法時，利用營造出設計形象和內在的差異，可加強角色帶來的衝擊性、表達出人意表之處，或給人一個好印象。

反差的表現範例

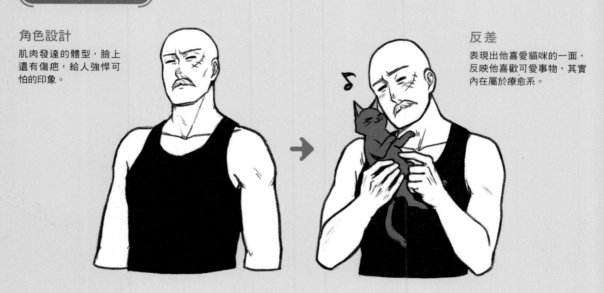

角色設計
肌肉發達的體型，臉上還有傷疤，給人強悍可怕的印象。

反差
表現出他喜愛貓咪的一面，反映他喜歡可愛事物，其實內在屬於療愈系。

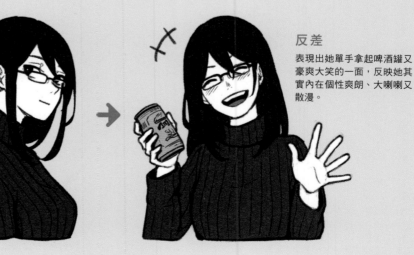

角色設計
黑髮、細長的眼睛、設計俐落的眼鏡、裸露較少的服裝等，給人冷酷、認真的印象。

反差
表現出她單手拿起啤酒罐又豪爽大笑的一面，反映她其實內在個性爽朗、大喇喇又散漫。

第2章 表現方法

角色設計完成後，接下來就要構思如何表現角色動作？如何演繹角色？讓

我們一起看看為了強調符合角色的姿勢、生動的表情和主題，在構圖和演

繹方法上可以利用那些技巧。

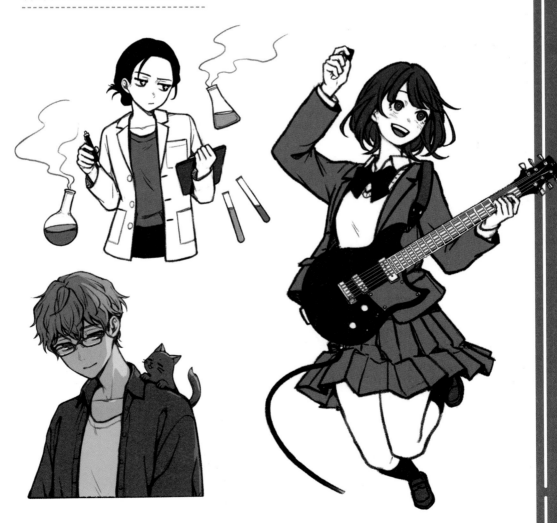

2-1 角色的動態表現

姿勢

讓設計角色動起來的第一道步驟，就是表現角色「在做甚麼」的「姿勢」。

≡ 表現角色個性的姿勢

即便設計的角色迷人富有魅力，但是如果角色只是直立站著，也無法傳達他在做甚麼，無法成為一幅生動的插畫。首先為了表現角色在做甚麼，請配合角色的形象添加姿勢。

> 添加姿勢的方法範例

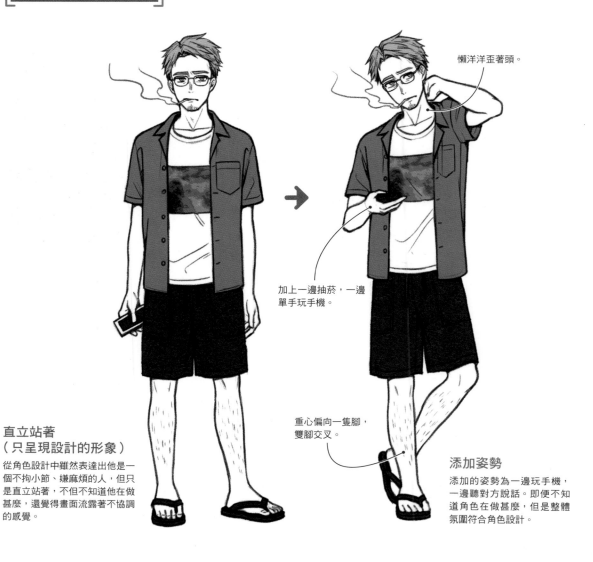

懶洋洋歪著頭。

加上一邊抽菸，一邊單手玩手機。

重心偏向一隻腳，雙腳交叉。

直立站著
（只呈現設計的形象）
從角色設計中雖然表達出他是一個不拘小節、嫌麻煩的人，但只是直立站著，不但不知道他在做甚麼，還覺得畫面流露著不協調的感覺。

添加姿勢
添加的姿勢為一邊玩手機，一邊聽對方說話。即便不知道角色在做甚麼，但是整體氛圍符合角色設計。

☰ 傳達設定和情緒的姿勢

以想表現的狀況和設定為概念，然後構思姿勢。就像下面所舉的例子，想表現嗜吃甜食和愛睡午覺的女孩時，讓角色實際邊吃邊躺在午休抱枕的模樣生動，勝過於只讓角色手拿甜食坐在抱枕前方的樣子，而且更能清楚傳達設定。另外，利用高興到跳起來等誇張的姿勢，則可以傳達角色的情緒。

用姿勢清楚傳達設定的範例

單純拿著甜食的姿勢

表現設定的姿勢

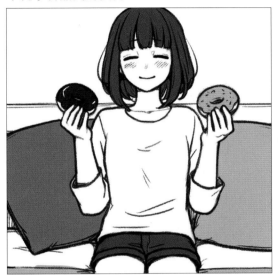
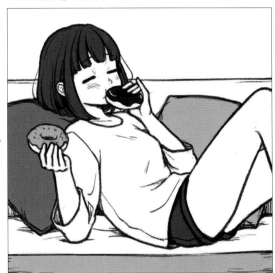

坐在放有抱枕的沙發，手拿甜食的樣子，難以知道角色在做甚麼。

滿口甜食，把抱枕當成枕頭躺著，表現出率性悠哉的樣子。

用姿勢清楚傳達情緒的範例

單純坐著的姿勢

表現情緒的姿勢

透過表情表達驚訝。

透過往後倒的姿勢，生動表現吃驚的樣子。

2-1
角色的
動態表現

動作

這是指伸展背肌，臉微微往下看等姿勢的細微表現。從角色個性的設定，利用動作表現出角色的特質。

☰ 表現角色個性的動作

即便同為「坐著」的動作，也有鴨子坐（屁股著地跪坐在地，小腿靠在大腿外側）、體育坐（雙手抱膝坐地）等各種樣子。另外，再添加上身後傾、手放在腿上或歪頭等動作設計，就可以表現出角色個性。

表現角色個性的動作範例

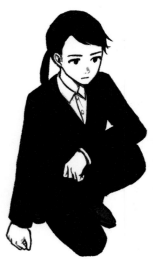

冷靜認真的女生

角色設定為護衛，負責保護擔任重要職位的人物，在任務中處於待機狀態。單膝跪下的倒落姿勢，以便隨時起身行動。

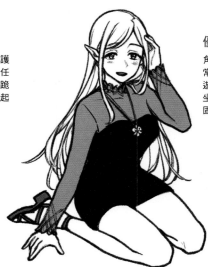

優雅穩重的女生

角色設定為喜歡大自然，經常到森林和高原曠野探索出遊，坐姿為女性化的鴨子坐，在草地上放鬆休息，手固定著隨風飄起的頭髮。

內向乖巧的女孩

角色設定為女孩在假日坐在床上看著手機發呆。從學校返家，在房間以體育的坐姿將身體縮起。因為習慣看著手機，總是低著頭。

豪爽樂觀的女生

角色設定為晚上經常在自己經營的居酒屋包廂小酌。手往後撐地，豪爽放鬆地盤腿坐著，環伺店內。

 表現個性的動作

即便角色設計和表情相同，動作不同就可看出個性不同。以下面為例，設定角色進屋的場景，兩
張都是「站立」的姿勢，但是配合不同的個性設定添加了動作。

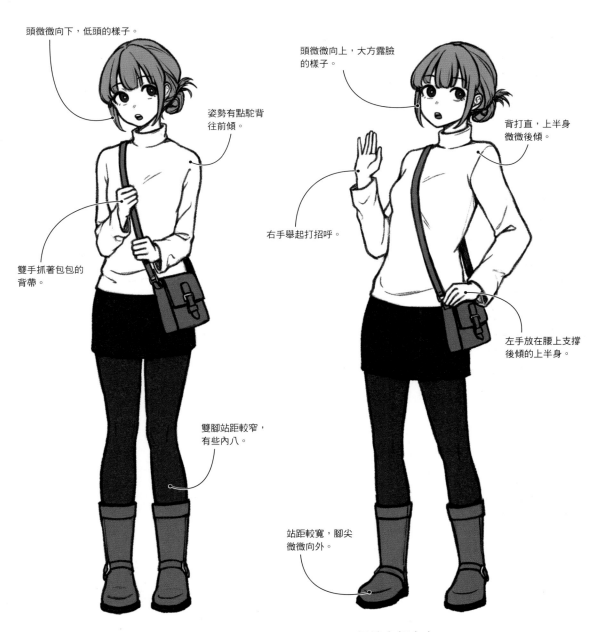

頭微微向下，低頭的樣子。

姿勢有點駝背往前傾。

雙手抓著包包的背帶。

雙腳站距較窄，有些內八。

頭微微向上，大方露臉的樣子。

背打直，上半身微微後傾。

右手舉起打招呼。

左手放在腰上支撐後傾的上半身。

站距較寬，腳尖微微向外。

個性內向乖巧

因為怕生顯得畏畏縮縮。踏入屋內，
怯聲說著「請問……」的樣子。

個性爽朗大方

行事乾脆，個性活潑。踏入屋內，高
聲說「嗨！」的樣子。

表情

決定好姿勢和動作後,讓角色的情緒反映在表情上吧!只要表情一變,角色就成了一幅生動的插畫。

☰ 表現角色個性的表情

舉例來說,同樣感到悲傷,有的角色不太會顯露表情,有的角色會皺著一張臉,哭得淅瀝嘩啦。
這些表情不但可以表現情緒的濃烈程度,更能表現角色個性,讓我們想想角色個性和身處情境,
一起來描繪角色的表情吧!

個性和笑臉的範例

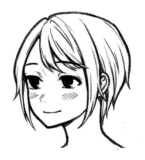

個性沉穩認真,微笑看著逗趣的場景。

個性活潑爽朗,和朋友度過開心的聊天時光。

個性內向害羞,因為周遭的讚美而感到不好意思。

個性外向隨興,面對朋友搞笑的樣子似乎難掩笑意。

個性和哭臉的範例

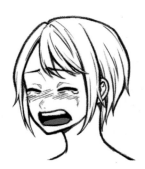

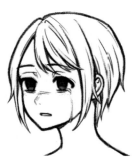

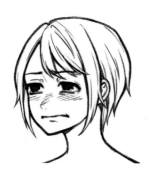

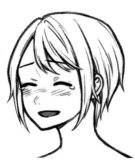

個性單純感性,心愛的寵物死去而嚎啕大哭。

個性纖細內向,苦惱著自身困境不覺落下淚來。

個性好勝認真,社團活動進行得不順利,壓抑著不服輸的心情。

個性沉穩溫柔,依依不捨地和即將遠行的親友話別。

個性和一臉怒氣的範例

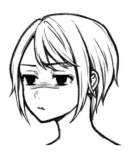 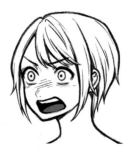

個性認真一絲不苟，對於無法認同的事有點生氣。

個性熱情溫柔，因朋友受到不合理的對待大聲理論。

個性和一臉吃驚的範例

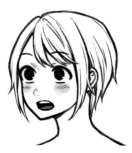 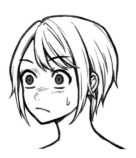

個性老實溫和，發現小小的驚喜而感到驚訝。

個性隨和圓融，聽到意想不到的事實，一時語塞。

個性和其他表情

個性貼心，很會照顧人，即便抱怨仍包容手足的任性。

個性認真愛乾淨，對於邋遢的人充滿鄙視和反感。

個性細心膽小，擔心接下來是否會被罵而感到害怕。

個性理智愛惡作劇，喜歡和知心好友開玩笑。

重點建議

用動作強調表情

為了讓情緒表現更加生動，還可以添加動作來突顯加強。舉例來說，將頭後仰髮絲飄散，呈現大笑時的誇張，或是低頭讓髮絲散亂，呈現哭泣抽噎的樣子。

建議添加動作時，也要配合角色的個性。

彰顯個性的配件

用一張插畫傳遞訊息時，讓角色拿著代表自身個性的配件相當加分，一下子就能表現出角色的設定。

配件的效果

讓角色手拿書本、背著弓箭或騎著自行車，利用這些有特色的配件就可以增加訊息。這樣比起空無一物的空手狀態，更能輕易傳遞出角色的設定。

配件有無和給人的印象

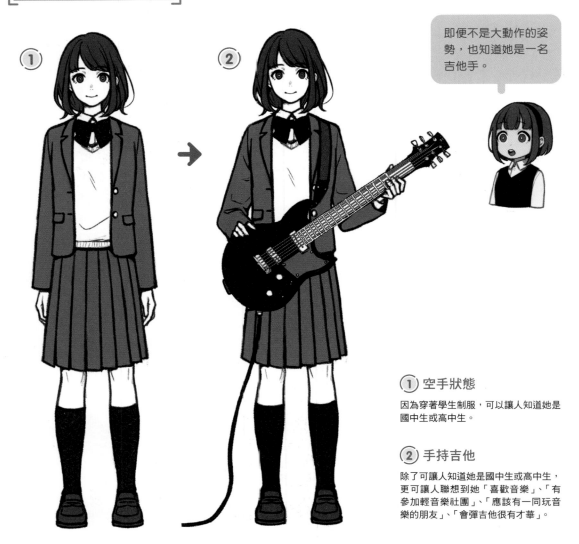

即便不是大動作的姿勢，也知道她是一名吉他手。

① 空手狀態
因為穿著學生制服，可以讓人知道她是國中生或高中生。

② 手持吉他
除了可讓人知道她是國中生或高中生，更可讓人聯想到她「喜歡音樂」、「有參加輕音樂社團」、「應該有一同玩音樂的朋友」、「會彈吉他很有才華」。

☰ 符合配件的姿勢

每種配件有制式的拿法和用法，所以有一定的姿勢限制。煩惱要讓角色擺出何種姿勢的人，可以試試讓角色拿起配件。這時也要想像一下角色身處的場所和身處的狀況。我們以下方為例，介紹高中生在輕音樂社擔任吉他手的各種姿勢。

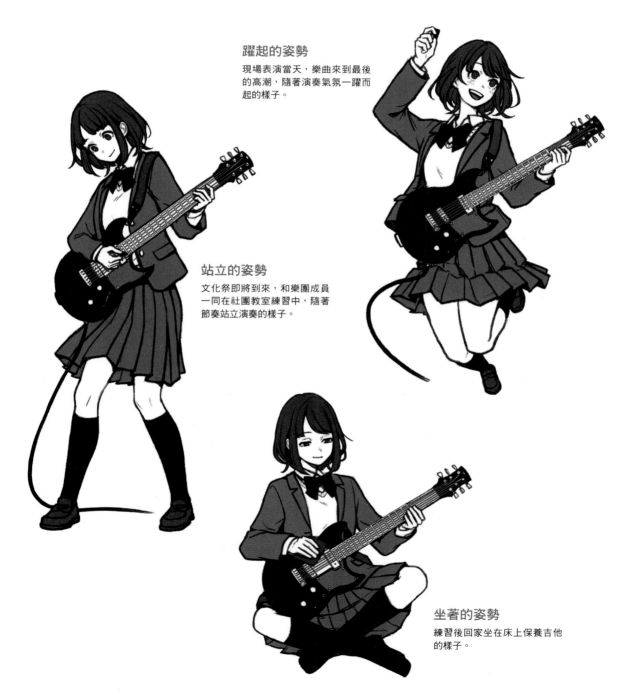

躍起的姿勢
現場表演當天，樂曲來到最後的高潮，隨著演奏氣氛一躍而起的樣子。

站立的姿勢
文化祭即將到來，和樂團成員一同在社團教室練習中，隨著節奏站立演奏的樣子。

坐著的姿勢
練習後回家坐在床上保養吉他的樣子。

配件的穿戴方法

如何為角色穿搭服裝和配件都能表現出角色的內在,有眾多角色出場時還能表現其中的差異。

☰ 穿戴方法給人的印象

相同設計的襯衫,一一扣上鈕扣或鬆開幾顆鈕扣,角色呈現的形象就很不同。倘若是有多位角色穿著統一設計的制服,例如身穿制服的學生,利用穿著方法和隨身配件就可以展現每位角色的個性。不過,有的時候像肩背包和後背包等,原本穿搭方法就不同的配件,會比較難營造出形象差異。

穿戴方法和給人印象的範例

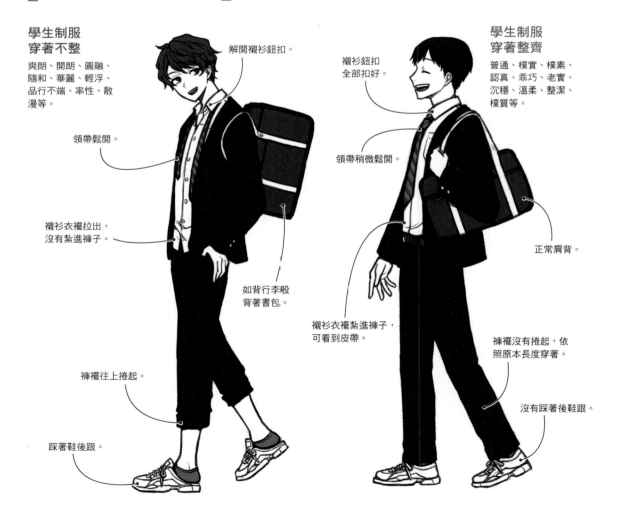

**學生制服
穿著不整**

爽朗、開朗、圓融、
隨和、華麗、輕浮、
品行不端、率性、散
漫等。

解開襯衫鈕扣。

領帶鬆開。

襯衫衣襬拉出,
沒有紮進褲子。

如背行李般
背著書包。

褲襬往上捲起。

踩著鞋後跟。

**學生制服
穿著整齊**

普通、樸實、樸素、
認真、乖巧、老實、
沉穩、溫柔、整潔、
樸質等。

襯衫鈕扣
全部扣好。

領帶稍微鬆開。

正常肩背。

襯衫衣襬紮進褲子,
可看到皮帶。

褲襬沒有捲起,依
照原本長度穿著。

沒有踩著後鞋跟。

穿戴方法符合設定的範例

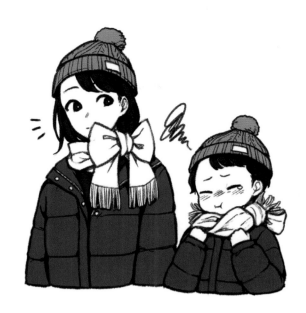

圍巾的圍法

左邊設定為擅於圍巾穿搭的女孩，
相反的，右邊設定為小孩想自己圍
上圍巾，卻未能如意，而擠成一團
的樣子。

工作制服的穿法

左邊的角色制服穿著整齊，相反的右
邊的角色則將袖子捲起，筆插在口袋
而將名牌別在下方，屬於重視效率的
穿法。另外也可表現出不熟悉工作的
新人和熟悉工作，處事俐落的前輩。

💡 重點建議

大幅改變配件的形狀

如同右邊的範例，只要將角色身上的配件稍作
變化，例如改變形狀，就可以呈現截然不同的
感覺。除了角色個性，還可以讓人想像到角色
因為短暫外出而隨意披上衣服，因為了解時尚而
打破傳統穿法，或忙於工作和方便做事而將衣
服繫在腰上等狀況。

躍動感的表現

為角色添加跳躍等動態姿勢時,讓我們透過一些巧思展現出跳動又有活力的樣
子,描繪成一幅吸引人駐足欣賞的插畫。

☰ 表現躍動活力的方法

想讓角色表現動態樣貌時要先思考姿勢。這時為了避免角色手腳的角度過於無趣,請大家要注意
到身體的流動感。另外,添加可簡單營造出動態畫面的題材,也有助於躍動活力的表現。

表現躍動活力的方法範例

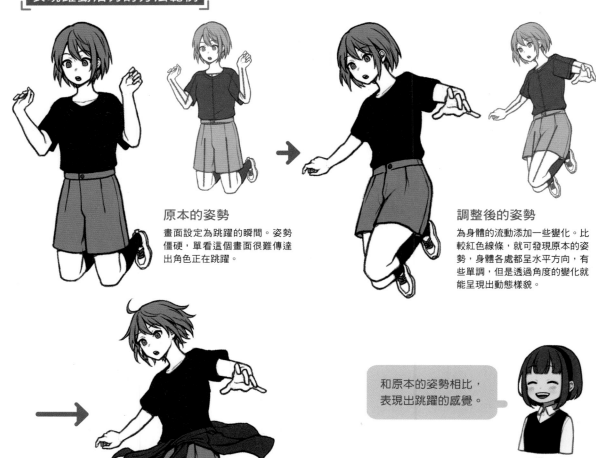

原本的姿勢

畫面設定為跳躍的瞬間。姿勢
僵硬,單看這個畫面很難傳達
出角色正在跳躍。

調整後的姿勢

為身體的流動添加一些變化。比
較紅色線條,就可發現原本的姿
勢,身體各處都呈水平方向,有
些單調,但是透過角度的變化就
能呈現出動態樣貌。

和原本的姿勢相比,
表現出跳躍的感覺。

讓髮絲、衣服飄動

髮絲、襯衫衣袖、褲襬全都往上揚起,加
強了躍動活力的表現。為了清楚表現跳躍
的樣子,還添加了上衣綁在腰上的設計。

躍動活力的各種演繹

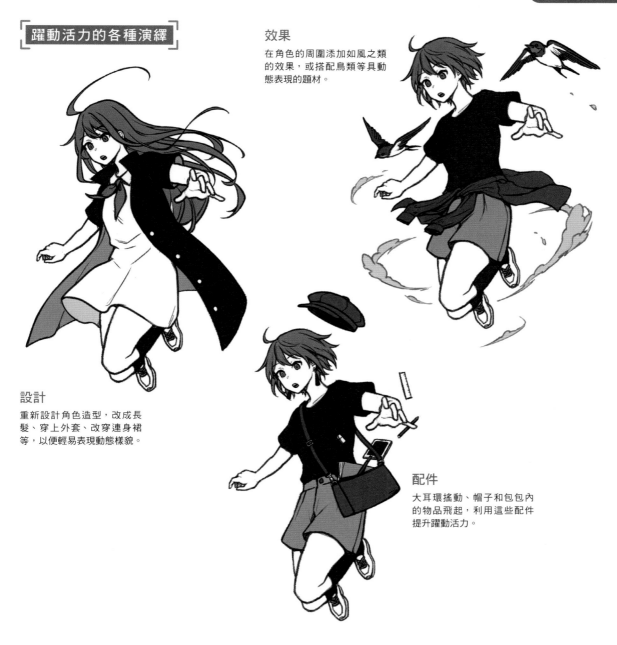

效果

在角色的周圍添加如風之類的效果，或搭配鳥類等具動態表現的題材。

設計

重新設計角色造型，改成長髮、穿上外套、改穿連身裙等，以便輕易表現動態樣貌。

配件

大耳環搖動、帽子和包包內的物品飛起，利用這些配件提升躍動活力。

💡 重 點 建 議

有時不需表現躍動樣貌

若想表現的主題不需表現動態和躍動的樣貌，就不需要勉強加入動態表現。刻意不表現動態的樣貌，可表現出符合狀況的靜態表現和角色沉穩的樣子。若是在室內思考的場面，如左圖一樣一動也不動的樣子較為恰當，若設定為在強風吹拂的海岸思考，就會描繪成如右圖的畫面。

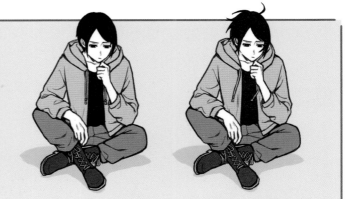

透視

「透視」是一種表現插畫張力的手法，透過將前方的物件描繪得很大，以強調出想表現的物件。

≡ 透視的種類和效果

透視為「透視法」的簡稱，是一種在描繪時將前方物件放大，後方物件縮小的遠近法，代表性的技法就是「透視圖法」。在透視圖法中決定消失點後，朝向消失點的後方物件會越來越小。將人物想像成一個箱子，會比較容易轉換成透視構圖。另外還有一種特殊透視，就是「魚眼透視」。

透視圖法的種類

一點透視圖法

透視圖法中最簡單的描繪方法。將物件朝向一個消失點※描繪得越來越小，可有效營造出景深。

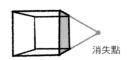

消失點

消失點增加，遠近感更明顯，插畫更具張力。

二點透視圖法

將物件朝向兩個消失點描繪得越來越小，主要用於側向角度觀看的物件描繪。

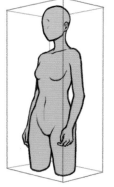

消失點　　　　消失點

三點透視圖法

這是在二點透視圖法再加上一個消失點的方法。構圖會呈現仰角或俯瞰（由下往上看和由上往下看）的角度，會形成更具張力的畫面。

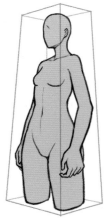

消失點

消失點　　　　消失點

魚眼透視

透視構圖會猶如魚眼鏡頭的變形效果，呈現出圓弧的畫面。不但會形成左右景深，連上下都會產生遠近感。

※原本平行的線條越走越接近直到交會，這個交會處就是消失點。

使用透視的表現範例

加強氛圍

插畫描繪了外送員絆倒的瞬間，披薩飛在空中的樣子。從上圖的二點透視圖法到下圖的三點透視圖法，插畫放大突顯了披薩和角色的雙手，增加了角色的動態表現和畫面氛圍。另外，為了增加畫面張力，還運用了誇張透視（下圖）的技法，將前方物件畫得更大，將後方物件畫得更小。

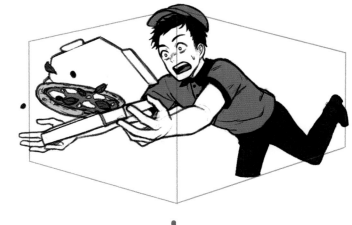

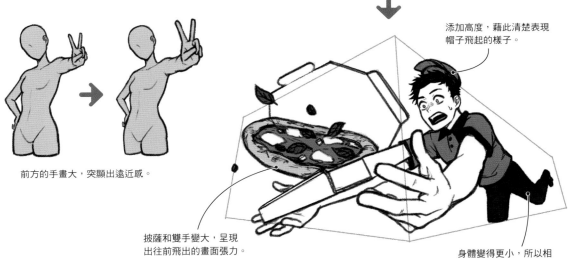

添加高度，藉此清楚表現帽子飛起的樣子。

前方的手畫大，突顯出遠近感。

披薩和雙手變大，呈現出往前飛出的畫面張力。

身體變得更小，所以相對突顯出前方的物件。

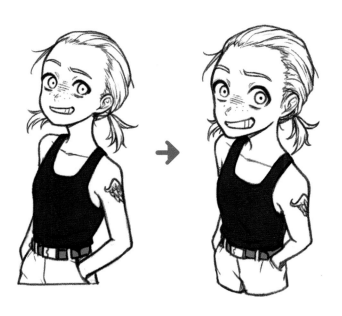

加強壓迫感

表現「幼童×可怕」的角色反差。利用魚眼透視，強調角色的表情，營造出壓迫感和可怕感。添加透視使整張臉放大，可以讓人將焦點放在表情的效果。

2-2 演繹技巧

視角和角度

想讓人看到角色的哪一面？想讓人留下哪一種印象？為了有效表現這些內容，讓我們一起來思考視角和角度吧！

視角和角度的種類和效果

根據想描繪的畫面，構思「從哪一個方向、以哪一種角度呈現」的視角和角度至關重要。讓我們一起來看看從各種視角呈現的插畫特徵。

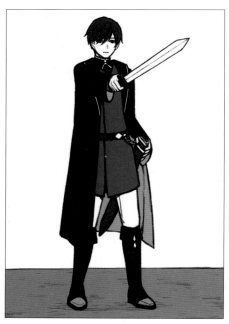

正面

這是一般熟悉的經典視角，清楚呈現出角色表情、姿勢、角色設計的全身像。不過若身體完全以正面視角呈現，會很容易流於平面化構圖。只要讓身體微傾、武器往前刺，腳往前跨，就會呈現立體感。

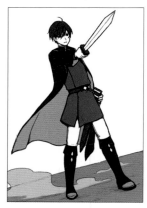

若這樣依舊感覺畫面單調，讓角色的身體稍微扭轉，衣服飄揚，將畫面稍微傾斜，添加動態效果等，就可以創造漂亮的構圖。

側面

側面相較於正面視角，雖然角色的資訊量減少，但是可清楚表現難以從正面看出構造的武器設計，例如弓箭、槍、大型火藥武器等。然而，角色尺寸會因為姿勢或武器變小，所以我們可利用另一種方法，就是裁切畫面呈現武器細節。在配置多個角色時也會比較容易。

後面
當角色背後有特殊設計時會呈現這種視角，或是在後方安排了敵人演繹故事感，還可將人物所見收進插畫中。這張圖表現了角色將要衝進敵人藏身要塞的場景。

也可以讓角色回頭，讓人看到表情。

仰角

這是由下往上看的角度。以這張圖為例，強調了武器。若角色為鏡頭視角，就是呈現往下看的樣子，所以會給人憤怒壓迫的感覺（如右圖）。

俯瞰

這是由上往下看的角度。以這張圖為例，強調角色而非武器。若角色為鏡頭視角，就是呈現往上看的樣子，所以會呈現一張純樸天真的臉龐（如右圖）。

光線和陰影

由光源產生的光線和陰影會改變角色呈現的樣貌。我們可以利用光線和陰影，創造出符合心中主題的氛圍。

☰ 光線和陰影的效果

若有設定背景，例如烈日強光照射下的正午海灘、在夕陽斜照下從學校返家的路上等，要配合環境描繪光線和陰影。除此之外，還可以依照想表現的角色形象，決定光源的位置和陰影落下的方法。透過陰影描繪可增加插畫的資訊量，所以也會提升插畫的品質。

[光線的方向和效果]

順光

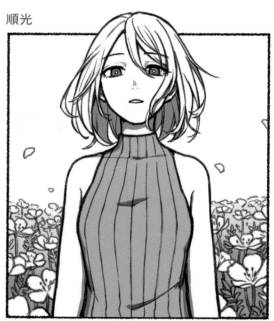

逆光

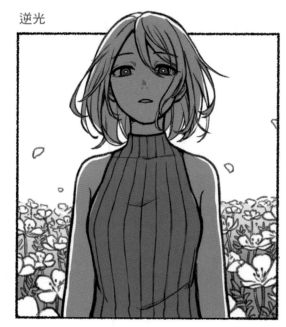

這是最基本的表現手法，光線從正面照射，可清楚看見角色設計或原本的固有色※。陰影的面積通常較小，所以陰影形成的資訊量變少。畫面容易因為角色設計的方法而顯得平面。

這是光線從角色背後照射的方法，運用的時機通常是，想利用人物和周圍的明亮處營造差異呈現人物輪廓，或是利用臉部陰暗讓角色呈現蘊含情緒的時候。陰影越深輪廓越清晰，但是角色的固有色和設計會比較難清楚顯示。

※太陽光下呈現的顏色。

來自上方的光線

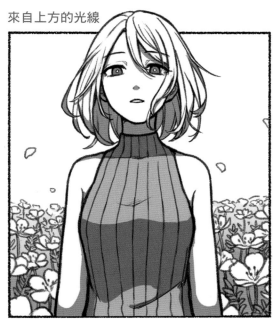

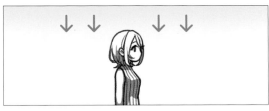

我們在日常生活中大多受到來自上方的光線照射，例如太陽光和房間的照明。因此可以利用來自上方的光線，演繹常見的自然光影。角色的陰影會落在地面，所以容易表現立體感和重量感為其特色。

來自下方的光線

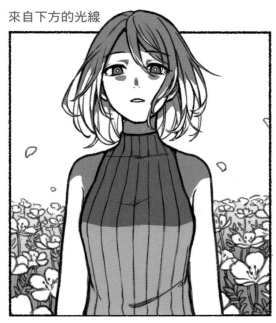

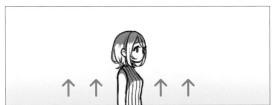

大家在日常生活很少看到來自下方的光線，所以會給人一種特別的印象。舉例來說，在表演魔法少女變身場景般特殊的狀況時，或想表現角色壓抑情感時，或想演繹暗黑氛圍時，都很適合運用這種光線。

重點建議

刻意營造陰影

當覺得角色設計有些單薄的時候，還可以利用一種方法，就是添加容易產生陰影的設計來提升資訊量。好比放下瀏海、戴上帽子或撐起雨傘，就可以添加陰影。

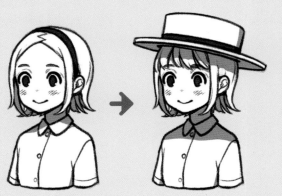

要考慮想表現的主題，適當地添加設計喔！

透過周圍要素的演繹

想豐富插畫設計時,在角色周圍添加題材和效果很有成效。讓我們一起來構思符合心中主題的要素吧!

表現環境的要素

在角色周圍描繪代表天氣的物件或動植物等要素,就能擴展表現的範圍。除了可以增添插畫的動態和繽紛表現之外,也有助於想強調光線和氛圍的時候。

營造動態和繽紛的演繹範例

無演繹

插畫給人畫面簡單的感覺。當想要表現安定、寧靜、沉穩的氛圍時,不需要添加任何演繹的要素。

下雨或飄雪

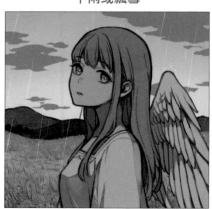

可以為插畫添加動態表現。天氣也可以象徵角色的情緒,所以可以用來表現哀傷與難過的心情。

葉片、花瓣或水花散落

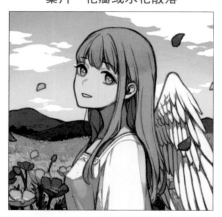

可以使插畫顯得熱鬧繽紛。這些都為插畫添加了新的色彩,所以可以用於呈現變化或點綴畫面的時候。

飛鳥和舞蝶等生物

配置多種生物,並且描繪出大小差異,就可以營造出遠近感。有技巧地配置於在畫面中,還可以在插畫中呈現流動感。

營造光線和氛圍的演繹範例

描繪光線和鏡頭光斑

添加明亮的光線可以表現出純淨和積極的感覺。利用光線添加資訊量，因此也能淡化畫面單調簡單的感覺。

利用煙霧營造氛圍

調整霧霾的濃度就可以簡單表現出氛圍和景深。由於這是具流動性的題材，能輕鬆營造流動感，而且還可自由變化範圍。

象徵角色的題材

在沒有背景，只有角色的插畫中，還可以運用另一種方法，就是題材的配置。不僅可以增添動態表現和豐富畫面，還可以輕鬆表達角色的職業和能力等設定。

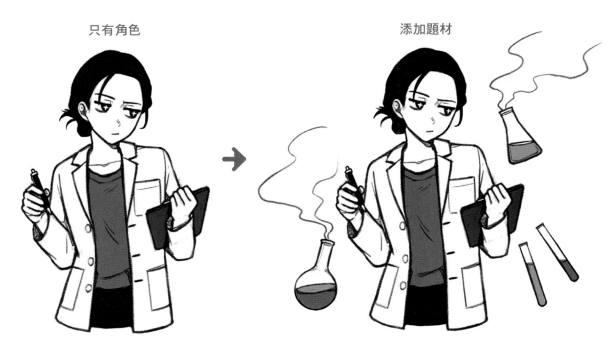

只有角色

添加題材

穿著白袍、手拿著筆，記錄一些事項，看起來像是醫生。

從試管、燒瓶和冒出的煙霧可知，這幅插畫描繪的不是醫生，而是一位科學家。

構圖

構圖是指角色和物件等在整幅插畫（畫面）的配置狀況，讓我們一起來構思襯托心中物件（主角）的構圖。

≡ 構圖的功用和要素

我們第一步要先決定「想在插畫中呈現的內容？」、「想傳達哪些資訊？」等主題，接著再配合主題思考構圖。即便以一幅插畫來看，已呈現出不錯的構圖，但是若未能符合主題，就難以傳達出想表現的內容。這裡將介紹思考構圖時所需的要素。

構圖代表性的要素

物件相對於畫面的大小

放大想呈現的物件，就能加強身為主角的分量，相反的，縮小物件就會呈現出更多的周圍資訊。

位置

放在畫面的一邊，保留周圍的空間，讓畫面顯得寬闊。

角度

可以刻意傾斜角度而不呈現水平畫面，藉此演繹出動態、變化和不安定的感覺。

物件和周圍要素的關聯性

描繪一個對比物件，藉此演繹出主角的樣態，或營造出故事氛圍。

視角和角度

留意視角的安排，不但可讓主角令人印象深刻，透過仰角或俯瞰的角度設定，還能避免構圖過於單調。

≡ 配合主題的構圖

為了表現想呈現的內容，我們以範例向大家介紹利用哪些技巧可以呈現出好的構圖。以下範例的每一張圖都在描繪「一名女孩坐在車站月台的椅子上」，但是根據主題呈現出不同的構圖。

傳達情境的構圖範例

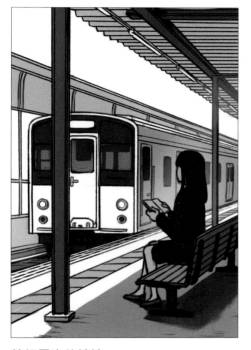

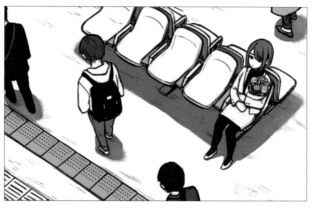

手捧花束等人的情境
插畫的設定為角色在等候某人從電車下來，所以為了描繪下車的乘客，所有的人物都描繪得較小，而且還將角度設定為往下看（俯瞰）的樣子，以清楚表現設定的情境。另外，角度傾斜是為了營造出有動態感的畫面。

等候電車的情境
整幅插畫將屋頂和梁柱都納入畫面，讓人清楚了解場所位在車站月台，連角色都以全身像描繪出來。為了表現出電車終於到站的景況，視角位置稍微落在角色的身後，而且還省略了路人（周圍要素），以免干擾想呈現的內容。

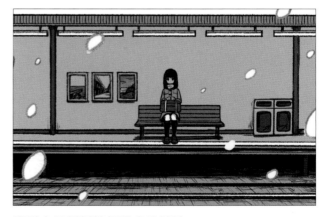

> 即便場所都在車站月台，構圖卻完全不同！

飄雪之日靜靜等候電車的情境
為了表現形單影隻的樣子，將角色描繪得很小。因為這個主題不需要動態表現，所以視角設定為正面，而且呈水平角度。為了避免畫面流於平面，在前方描繪雪花紛飛（周圍要素）的樣子，表現出距離感（空間）。

與人交談的可愛表情

將角色描繪得大一些以便看出表情,並且設定成稍微俯瞰的角度,以便表現出可愛的樣子。角色稍微靠畫面的右邊,空出左邊的空間,減輕壓迫感。另外,還描繪了月台門和導盲磚,表現出角色身處於車站月台。

強忍淚水的表情

為了不讓人看到淚水,角色為低頭向下的姿勢,因此設定成仰角的角度才能看到表情。而且還將畫面設定為傾斜角度,呈現出不穩定的氛圍,象徵了角色的情緒。另外,在上方(後方)安排了站名看板,以顯示場景在車站月台。

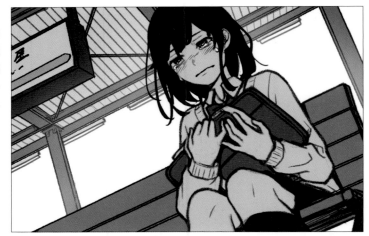

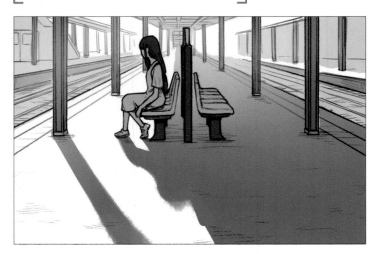

角色的輪廓和光影之美

著重輪廓勝於細節,因此角色畫得較小,並且放大陰影落在地面的面積,呈現出插畫的重點。視角位置設定在角色的側面,讓視線可以穿透到後方。為了避免畫面單調,添加一些變化,讓陰影往右下方斜長落下,而不是往畫面的正面落下。

電子顯示板和驚訝注視的少女
主角為少女和電子顯示板。想呈現的內容包括少女無法理解電車誤點資訊的呆萌表情,以及電子顯示板顯示的文字,所以角度設定為從斜上方往下的俯瞰畫面。若設定成仰角,電子顯示板會變得很小,也很難看到少女的表情。

利用少女往上看的視線,讓兩個主角產生關連性。

傳達周圍要素和人物關係的構圖範例

傳達兩人關係的青春畫面
將全身收入畫面中,表現出兩人青春懵懂的模樣。這時為了呈現表情,避免將臉畫得太小。角度若設定為正面就會缺乏動態感,因此稍微設定成仰角,添加一些變化。因為不太需要呈現後方的情況,所以將兩人安排在畫面中央。

彷彿能聽到兩位好友彼此交談
拉大兩人的大小差異,就能簡單表現出距離感。為了呈現角色從後方終於趕來的樣子,不但將全身收入畫面,還呈現出大動作的姿勢。後方還描繪了樓梯和手扶梯,讓人可以想像角色剛走下來的樣子。

襯托主角的方法

終於設計好完美的構圖，若不能襯托出主角，畫面不但缺乏對比變化，也無法傳遞出想表現的重點。讓我們一起來看看該如何解決這個問題。

襯托主角的表現方法

有時太專注於描繪，使畫面整體變得複雜而掩蓋了主角的光芒。這樣一來，無法讓人將視線落在想表現的主題。這個時候，請營造出主角和周圍要素之間的「差異」。

原本的插畫

插畫描繪的是一位少女在為庭院盆栽澆水。少女應該才是畫面的主角，但是卻淹沒在周圍的題材和背景中，難以成為注目的焦點。襯托出少女的方法，除了在決定構圖的階段放大主角的大小，或是減少主角周圍的題材之外，還可以利用以下方法。

襯托主角的方法範例

在周圍的顏色添加變化

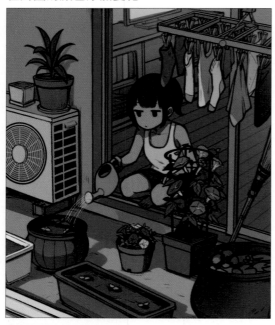

降低周圍顏色的彩度或提升明度，營造出周圍顏色與主角之間的差異。若插畫整體為淡色調時，為主角塗上較深的色調，即便只在局部也頗具效果。

使用不同色相的顏色

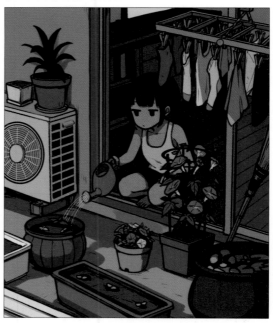

創造主角和周圍要素的色相差異。舉例來說，若整體為冷色調，就只在主角身上使用紅色或橘色，若整體為深棕色調，則只在主角身上使用藍色或綠色。

目光瞬間集中在主角

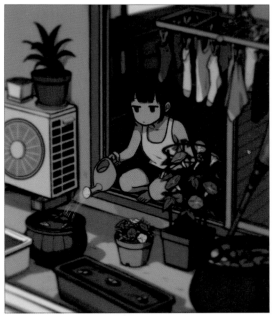

模糊周圍物件，讓目光一下子只集中在主角身上。可以改變前方和後方的模糊程度，也可以只模糊其中一方。

增加主角的細節

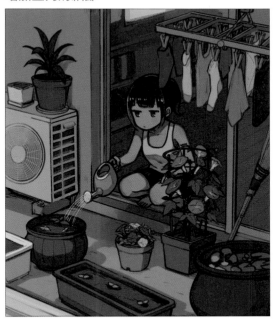

減少周圍的細節，增加主角的細節，提升主角的資訊量，就可襯托主角。還有一種方法是將周圍細節的線稿畫得較細或省略，以降低周圍的細節。

以主角為中心打光

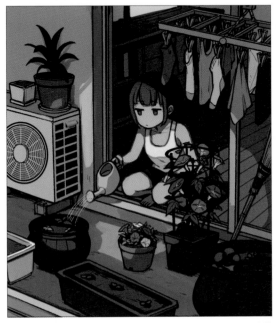

像舞台聚光燈一樣打光，讓主角受到注目。相反的也可以調亮整個畫面，將陰影落在主角身上，這也是襯托主角的一種方法。

透過題材引導視線

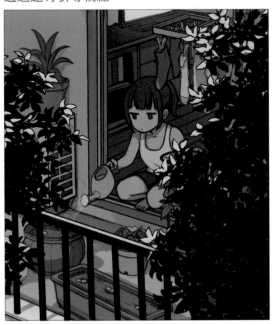

添加題材遮住周圍要素，就可以突顯主角。這個時候，題材和主角的明度和彩度要有差異，就能明顯呈現出距離感。

2-3
畫面構成的技巧

故事演繹

光描繪出生動的題材並不足夠,還得在畫面中表現出角色和周圍題材的關係(故事),才能成為一幅有魅力的插畫。

☰ 關係的表現

一張插畫不同於漫畫和動畫,可以傳遞的資訊有限。但是在表現方法花點巧思,就可以描繪出充滿故事感的插畫。所謂的故事就是原本設定的場面、身為主角的角色和其他角色之間的關係。這裡我們將說明可以利用哪些技巧,表現出想傳遞的故事。

演繹故事的範例

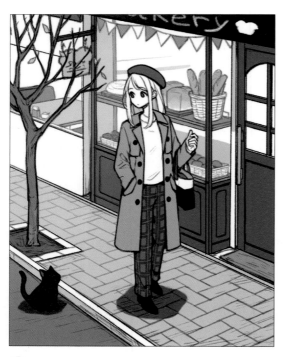

① 只有設定故事的描繪

上面插畫描繪的場景是「季節來到了秋天,角色在假日穿著喜愛的外套,到附近口碑極佳的麵包店時,遇見不知從何而來的貓咪」。登場的題材都納入畫面之中,所以表現了上述的場景。不過每個題材都顯得有些獨立,有點難看出彼此的關係。

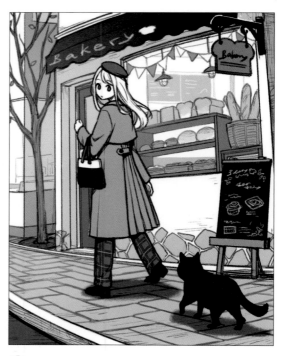

② 重新構圖

首先要讓身為主角的女孩和貓咪看起來就是主角。為了將畫得有點小的貓咪放在畫面前方,將女孩和麵包店都納入畫面之中,稍微改成有點仰角的構圖。相較於圖①,這張圖的人物和貓咪變得比麵包店更為顯眼。另外,添加了麵包形狀的看板,店內的麵包也改放到容易看見的位置,讓人更清楚知道這是麵包店。

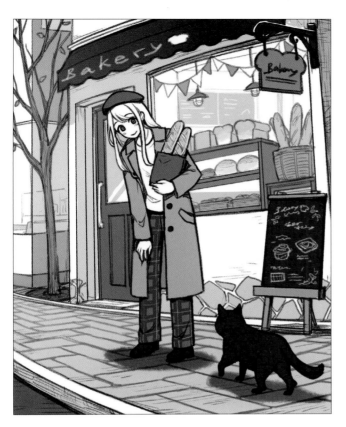

③ 加強關係

修改女孩的姿勢和表情。這次為了表現女孩對貓咪充滿興趣的樣子，將姿勢改成微微蹲下看著貓咪的樣子，而不只是回頭望著貓咪。從表情可以知道女孩對貓咪的善意。相反的，若姿勢顯得有距離感，表情也顯得慌慌張張，就可以表現出害怕貓咪的設定。手上捧著剛買好的麵包，也能表現出角色和麵包店的關係。

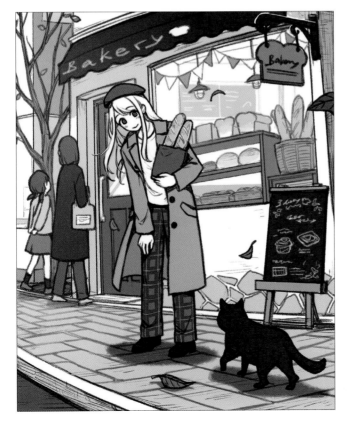

④ 添加周圍要素

運用秋天的設定，讓枯葉落在附近。另外，讓女孩的髮絲和外套飄動，營造出動態感。由於設定還包括「口碑極佳的麵包店」，因此添加了其他來購買的顧客。和圖①對照比較，女孩和周圍的題材產生連結。

建議描繪時依狀況只挑選出真正想呈現的資訊。

繪畫筆觸

依照想表現的用途和內容,改變筆觸和塗色方法,就能豐富想表現的內容和可表現的內容。

配合目的的筆觸和塗法

我想很多人描繪時都有自己習慣的筆觸,然而有時配合想完成的形象氛圍改變筆觸,也是一種表現方法。

【筆觸範例】

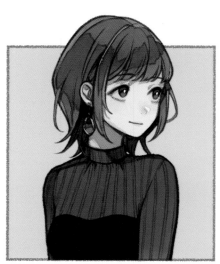

一般筆觸

若不需要特別變化繪畫筆觸,我會用自己經常描繪的筆觸表現角色。

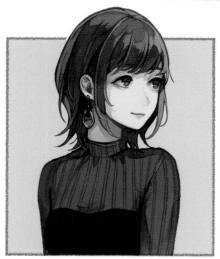

寫實筆觸

想營造偏熟和正式的氛圍時,或想呈現質感細節時,建議使用這種筆觸。不省略陰影,並且描繪出來,就很容易呈現立體感。

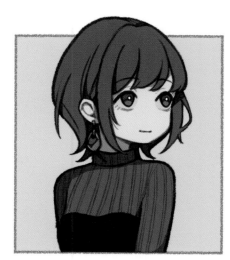

變形筆觸

這種筆觸很適合用於漫畫的輕鬆場面或商品插畫等,也可以用變形筆觸,讓酷帥角色顯得可愛,表現出反差。

【塗法範例】

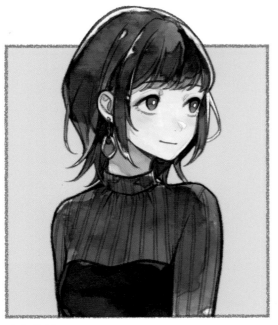

水彩塗法

用水彩獨特的渲染和色調營造出柔和的氛圍和純淨透明的感覺。若整體塗色較為平面一致，就很難表現出立體感和質感。

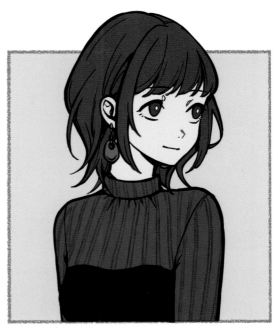

純色塗法

這種塗法的色調平均，沒有濃淡之分，也沒有陰影。塗色簡單，所以可強調出線稿之美。由於只靠線條和配色表現，因此不論線條，還是配色都必須仔細構思。

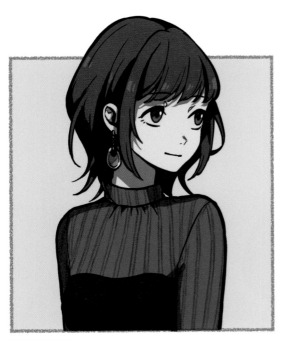

動畫風塗法

用明度較低的單色描繪陰影，因此容易呈現明暗對比。塗色簡單，所以畫面俐落清晰。還有一個優點是若習慣這種塗法，描繪的時間相對較少。

單色調塗法

想以沾水筆表現線條之美，或呈現純黑的塗色平衡時，建議使用這種塗法。也可以添加一種有彩色當成點綴色，就完成一幅時尚的繪圖。

質感

讓我們一起透過霧面和光澤、傷痕和汙漬等質感刻畫，讓插畫更貼近想表現的角色形象。

質感表現的效果

描繪出角色穿戴的配件、肌膚、髮絲等素體本身的各種質感，以表現出角色特質和身處的狀況。
表現的方法包括質感的細節描繪多於周圍要素，或是突顯出想呈現的內容。

配件的質感和給人的印象

光澤質感
鏡框描繪成金屬質感，鏡面加上反射光線，給人高級、酷帥和正式的印象。

霧面質感
描繪成無光澤的塑膠質感，讓人覺得有點像玩具、可愛和普普風的印象。

素體質感的區別描繪

年長女性

肌膚爬滿皺紋，頭髮乾燥而有霧面的感覺。

年幼女性

肌膚柔嫩有彈性，髮絲較細且有光澤。

體格壯碩的男性

皮膚看起來乾硬又厚實。頭髮較硬，還有抹蠟的光澤感。

在全身表現質感的範例

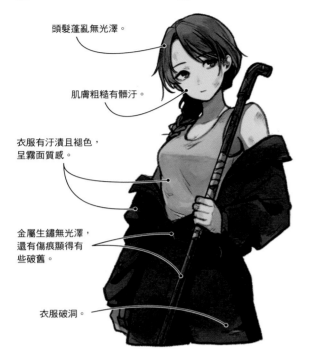

頭髮蓬亂無光澤。

肌膚粗糙有髒汙。

衣服有汙漬且褪色，
呈霧面質感。

金屬生鏽無光澤，
還有傷痕顯得有
些破舊。

衣服破洞。

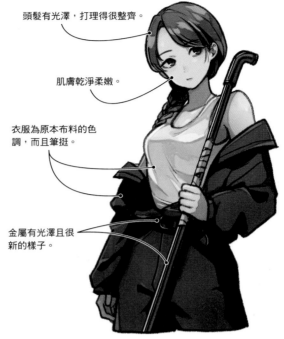

頭髮有光澤，打理得很整齊。

肌膚乾淨柔嫩。

衣服為原本布料的色
調，而且筆挺。

金屬有光澤且很
新的樣子。

表現汙漬老舊的質感

給人有重量、強悍、粗糙、暗沉、樸質、經驗豐
富等印象。

表現乾淨全新的質感

給人整潔、認真、清爽、明亮、高級、新人等印
象。

透過質感的強調範例

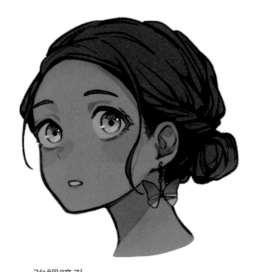

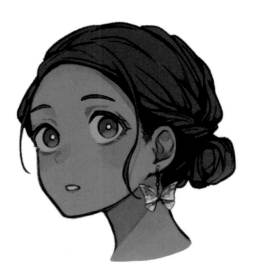

強調瞳孔

為了讓目光集中在身為主角的瞳孔，利用打亮添
加、色調疊搭，營造出美麗清澈的質感。

強調耳環

為了讓目光集中在身為主角的耳環，利用光澤表
現、色調疊搭，營造出充滿設計巧思的細膩氛
圍。

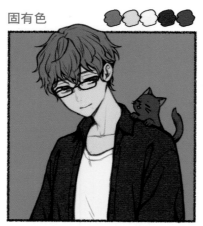

2-4 符合形象的刻畫

透過色調的演繹

讓我們配合想表現的形象和環境,一起構思配色。基本上會以固有色為基礎來調整色調。

☰ 配色的種類和用途

配合想表現的主題,以角色的固有色為基礎,改變明度、彩度和色相,就可以在不破壞設定的情況下,有效演繹出角色形象。相反的,有時也會刻意大幅變更固有色的色調。表現戶外場景時,利用符合時段的色調,即便沒有描繪背景細節,還是可以表現出所處的時段。

配色的主題和用途

固有色

角色設計原本的顏色。想呈現設計本身的配色時,可以依原設計表現。

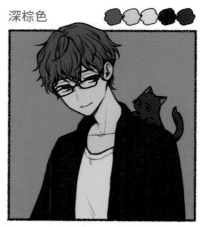

深棕色

以彩度較低的暖色調統整畫面,可表現古典沉穩的氛圍。

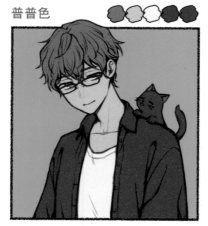

普普色

以鮮豔明亮的色調統整畫面,可表現清爽、有朝氣和熱帶風情。

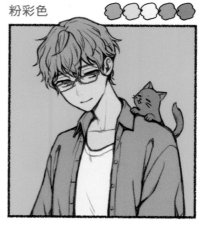

粉彩色

以比固有色明亮,但彩度不會太高的顏色統整畫面,可表現溫柔優雅的氛圍。

環境光※的範例

夕陽

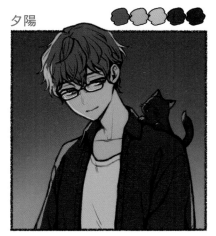

表現角色沐浴在黃昏中，夕陽映入眼簾的樣子。夕陽幾乎是從側面照射，整體為暖色調。

夜晚

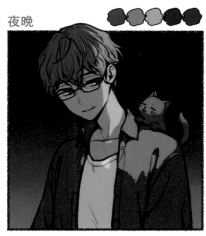

表現出角色在夜晚住宅區，受街燈籠罩的樣子。燈光照射在角色局部，整體呈現藍色和偏紫色的色調。

早晨

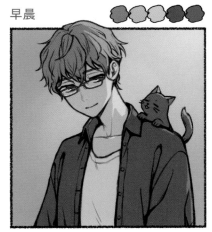

表現出太陽即將升起之前，還帶有一點迷霧的氛圍。整體為淡淡的明亮色調。

霓虹街燈

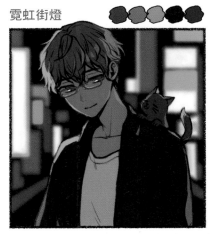

表現出角色身處於喧騰鬧區，受各色燈光照射的樣子。使用粉紅色、水藍色、紫色等人工照明的色調。

🔆 重 點 建 議

用簡單的方法讓顏色呈現變化

對於不擅長一一改變固有色調的人，我建議在插畫上新增一個圖層，如色彩濾鏡般疊上一種顏色，就可以一次改變整體的色調，形成有一致性的配色。舉例來說，暖色調給人溫暖的感覺，冷色調給人寒冷的感覺，這樣就能變更氛圍。這時改變圖層的混合模式或不透明度，就會呈現不同的風格，所以請配合形象調整看看。

以混合模式〔覆蓋〕、不透明度60%疊加上茶色。

以混合模式〔覆蓋〕、不透明度100%疊加上粉紅色。

每種用途的製作重點

商業插畫必須配合客戶的用途需求製作。
這裡將介紹其中的製作重點和注意事項。

商業插畫有各種用途，例如書籍的裝幀畫和遊戲的角色插畫等。每種用途都會有其條件和限制，我們必須在這些情況下描繪出有魅力的插畫。這裡以書籍裝幀畫和遊戲插畫為例，介紹描繪時的注意事項。

書籍裝幀畫的注意事項

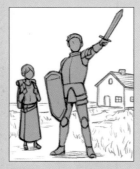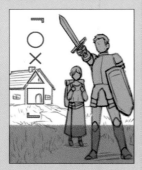

構圖

若是左邊的構圖，很難將書名和書腰配置其中，所以一開始就必須如右圖般設定並思考構圖，有時也要事前和設計師討論構圖。另外，還需要配合確定的尺寸調整細節描繪的密度，或考慮構圖和題材量。

印刷時的顏色

製作時若一直以 RGB 的色彩概念（左圖）來處理，當轉換成紙張印刷的 CMYK 色彩時，顏色會有很大的落差（右圖）。若想在印刷時盡量忠實還原，就要在一開始以 CMYK 的色調來描繪，或是轉換成 CMYK 的色彩系統後調整色調。

遊戲插畫的注意事項

姿勢的通用性

在遊戲的角色插畫中，有時會要求表現出表情的層次變化。當姿勢套用到右圖的表情時，若產生違和感就不符合需求。必須設計出可以套用在各種表情也不會有衝突的姿勢。除了表情，有時也會要求做出配色的層次變化。

稀有等級的差異

因為會有多位插畫家參與的情況，所以必須配合其他角色和世界觀設計角色，或是利用稀有等級的高（右圖）低（左圖）呈現差異。

範例學習

第3章將以範例介紹製作角色插畫的過程。讓我們利用第1章的角色設計，

以及第2章的表現方法來實際描繪插畫。

Case 01 想描繪 有科幻要素的角色

⊟ 建構具體的形象

科幻主題的插畫,好特別!

我最近迷上一款遊戲,很喜歡其中的世界觀,我想嘗試畫出那種時尚酷帥的風格。不過,應該要從何處著手構思才好呢?

何不先收集資料?收集貼近心中形象的插畫,或是覺得「還不錯」的照片後,慢慢摸索出心中角色的具體形象。

換句話說 **收集同類型的形象資料,建構出具體的形象。**

⊟ 收集資料

收集資料時獲得的靈感,建議先用繪圖或文字備註記錄。

光收集資料,好像就要花一整天的時間……

發想寫生

49274490197

- ✔ 單色調＋螢光色的組合。
- ✔ 有標誌的設計很可愛。
- ✔ 透明塑膠材質,或電線和繩帶垂墜的設計很有趣。
- ✔ 白底制服看起來像太空衣,即便背景為一片漆黑的宇宙都會很醒目。
- ✔ 就算髮型和體型沒有特色,似乎也可呈現出科幻感。
- ✔ 想設計出有飄浮感的姿勢。
- ✔ 有許多插畫的角色都手持武器。

構思角色設計

 還好看了許多資料，建立出具體的形象了。

若已有具體的形象，接下來就輪到角色設計。建議一開始先描繪出基本設計，後續再添加具有科幻特色的要素。

基本設計　　　　　　　　　　　　　　　　　　要素添加

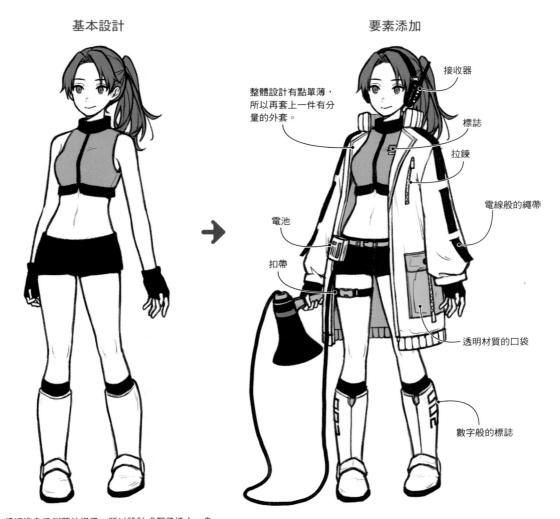

整體設計有點單薄，所以再套上一件有分量的外套。

接收器

標誌

拉鍊

電線般的繩帶

電池

扣帶

透明材質的口袋

數字般的標誌

因為想塑造身手俐落的樣子，所以設計成個子嬌小，身形纖瘦的女孩。為了不要讓整體氛圍過於可愛，服裝造型為運動風上衣加短褲，再搭配如機械般設計較粗曠的靴子和手套。

 在外套添加收集資料時覺得「不錯」的細節裝飾。另外，還想讓角色手持配件表現動態感，所以試著加上擴音器和電線。

完成的角色設計運用了收集到的科幻要素！

三 構思姿勢和構圖

 角色設計完成後，接下來就讓角色動起來吧！已經完成角色設定了嗎？

完成了！角色的設定是有超能力的人，身處於通訊方法受限的世界（地球以外的星球），手持擴音器到處傳遞消息。我想表現出角色不太受重力影響，身手俐落的樣子，還有既然手持擴音器，我不想單純只當成裝飾。

 這樣的話，或許你可想像一下實際使用擴音器的場景並構思姿勢和表情。

姿勢草稿

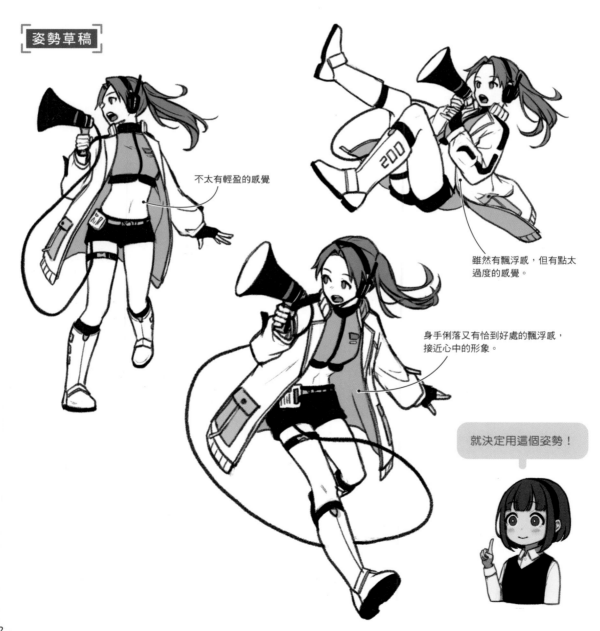

不太有輕盈的感覺

雖然有飄浮感，但有點太過度的感覺。

身手俐落又有恰到好處的飄浮感，接近心中的形象。

就決定用這個姿勢！

構思表現方法

最後來想想該如何演繹！

因為想呈現角色設計本身，所以不描繪背景，配色也打算用角色的固有色。

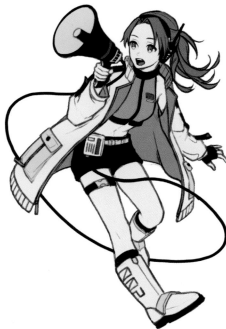

依照固有色塗色
依照太空衣的形象，外套為白色，整體統一成無彩色，再添加鮮豔的粉紅色和黃綠色當成點綴色。

演繹的構思

象徵聲音的效果

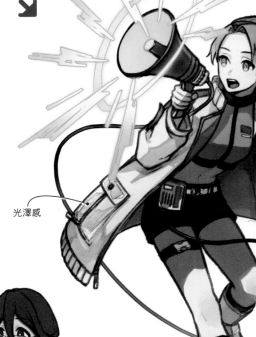

光澤感

利用不同質感的描繪或效果的添加，營造出想像中的科幻感。

利用效果添加，也可以營造插畫的亮點。

Case
02

想描繪 散發顏色「魅力」的角色

📋 構思呈現顏色的方法

 這次想表現的主題是顏色嗎？

對，我之前看到的天空顏色實在太美了，很想運用在自己的插畫中，但是卻畫不出想呈現的純淨色彩和清爽感，明明使用和拍攝照片相同的顏色……

參考照片顏色描繪的插畫

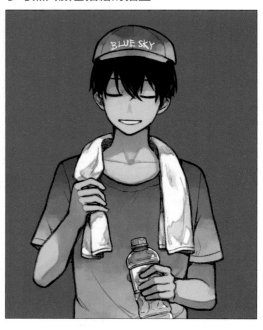

天空的顏色

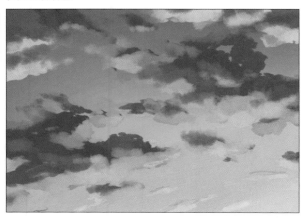

插畫的配色

衣服和帽子　　　　肌膚　　頭髮　　背景

 畫面整體都受到天空藍的影響，所以想呈現的顏色都被淹沒其中。顏色使用的地方建議選擇角色或背景其中一項，才會有比較好的效果。

好的，啊！不過如果不使用天空色，那應該搭配甚麼顏色呢？

 這時候在周圍配置的顏色，要能襯托出想呈現的顏色，這樣就不會出錯！以這次來說，可以使用比天空藍再暗一點的色調，或是使用藍色的對比色※，或是黑白色等無彩色。

換句話說　　**要挑選場所使用想表現的顏色，並且在周圍配置襯托的顏色。**

※這是指在色相環上位於相反位置周圍的顏色（完全相反的位置＝互補色），例如黃色的對比色為藍紫色和藍色，紅色的對比色為藍綠色和綠色。

以藍色為主的配色和呈現的樣子

較難分辨的配色

若搭配同色系，天空藍就會被埋沒。

若搭配彩度較高的顏色，就會讓天空藍顯得黯淡無光。

互相襯托的配色

若搭配彩度較低的顏色，就可以襯托天空藍。

若搭配對比色，就可以襯托天空藍。

不互相影響的無彩色

若想讓天空藍變暗色調，可以搭配白色。

若想讓天空藍變亮色調，可以搭配黑色。

改變配色的範例

將天空色表現在角色

天空色只侷限於角色身穿的衣服和帽子，背後則改為彩度較低的暗色調。

將天空色表現在背景

將天空色運用在背景，降低角色的明度，讓背景顏色顯得更鮮豔。

試試挑選使用天空色的場所。

我覺得不但讓天空色更出色，角色也變得更醒目。

對啊，但是你一開始說過想表現純淨的色彩和清爽感，這些都還沒有呈現出來，所以我們還得再下一點工夫。

 ## 演繹清爽氛圍

為了演繹清爽氛圍，要讓整體色調更加明亮，左邊試著加入陰影，右邊則試著加入光線。

將天空色表現在角色

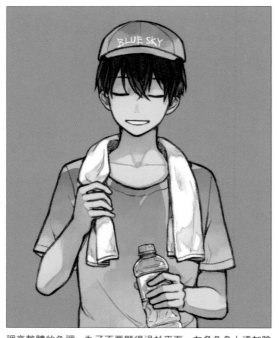

調亮整體的色調，為了不要顯得過於平面，在角色身上添加陰影。

將天空色表現在背景

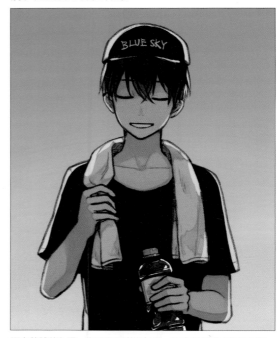

調亮整體的色調，為了呈現逆光氛圍，在衣服和帽子添加打亮。

比起剛才的插畫感覺清爽許多！但是為什麼要調亮整體的色調呢？

若顏色較黯淡無光，很難表現出清爽的感覺，因此連陰影色都選用明亮的橘色，避開了暗色調，以免破壞了整張圖像。

色彩明度呈現的形象

低 ➔ 高

暗沉、沉重、混濁、沉穩等。

明亮、輕盈、清爽、新鮮等。

 我們也可以用筆觸或其他方法來表現想呈現的氛圍喔！

用水彩的筆觸描繪

整體改用水彩的柔和筆觸，運用渲染的揮灑，表現出天空的漸層和雲朵的鬆軟。

添加題材（天空）

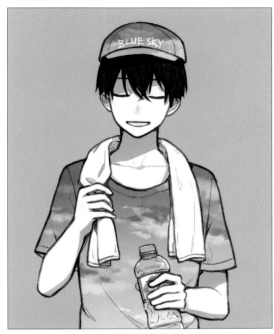

將帽子和T-shirts當成一塊畫布，投射上天空和雲朵。其他的色調則用不搶眼的黑色和淡色調統整。

💡 重 點 建 議

面積小時，要突顯和周圍的差異

想表現的顏色，若面積太小就不易表現（左圖），所以只要將顏色添加在具有一定面積大小的部件，就可解決這個問題。不過，即便面積小，只要用單色調統一其他部分（右圖），讓想呈現的顏色發光，或是設計出讓目光聚焦於顏色的構圖，就可以突顯出想呈現的顏色。

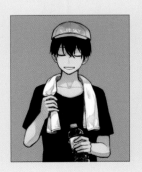 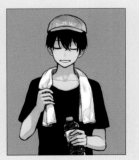

這樣就可以在插畫傳達我心中天空的純淨色彩和清爽感了！

想描繪**設計感強烈的服裝**

添加個性十足的題材

 怎麼了？有甚麼煩惱嗎？

事情是這樣的，我描繪的角色服裝好像缺乏特色，又好像是在哪裡看過的設計，究竟缺少了甚麼？

 是哪種經常描繪的服裝？可以讓我看看嗎？

就是預定為下一幅插畫主角的角色……我翻找了很多時尚資料，即便運用了其中的設計，看起來還是有些樸質和平凡。

角色服裝設計的草稿

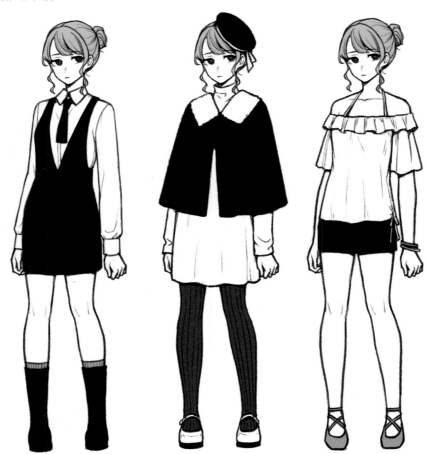

 這樣好像也還可以，但是你想設計成更有風格的款式？

對，我想描繪出更有主角風範的服裝設計。

 這樣的話，可以參考完全不同領域的設計，說不定會讓你產生新的想法喔！不管是物件、還是景色或生物都可以。請試著從與衣服無關的題材尋找自己喜歡的設計。

換句話說 **衣服以外的題材有助於設計。**

☰ 從題材尋找設計

 我已經從最近欣賞的作品和周圍事物收集到喜歡的要素。

建議記錄每種物品讓你感到有魅力的部分！

發想寫生

貝殼
貝殼有各種形狀，很有趣。實際上很硬，卻呈現圓弧的滑順形狀，相當可愛。

昆蟲翅膀
透明部分的纖細圖案相當美麗。顯色鮮艷相當漂亮。我喜歡左右展翅的形狀。

基板
表面密密麻麻卻讓人看得著迷。喜歡它像玩具的感覺。

魚骨
我喜歡頭骨和其他鏤空骨頭之間的平衡。

古董照明燈
我喜歡有復古氛圍的古董。金屬和玻璃的異材質結合有很好的效果，玻璃燈泡亮起相當漂亮。

 ## 將題材融入服裝設計中

整理好題材和其特色後,就來想想服裝的設計。一下子要運用在全身會有點困難,先試著描繪出服裝配件的想法!

貝殼 × 靴子和褲襪

貝殼的圓滑形狀就像蕾絲,因而運用在鞋子和褲襪。

魚骨 × 披風

魚尾就像流蘇,所以設計成有透明感的披風。

古董照明燈 × 帽子

在模擬燈罩的帽子上添加燈的裝飾,將金屬、玻璃和布料等不同材質合而為一。

昆蟲翅膀 × 上衣

從中心往左右展開的翅膀為意象,設計成上衣。

基板 × 連身裙

將看著就很有趣的基板,設計成連身裙的圖案,連身裙的直線輪廓聯想自基板的形狀。

 配件的設計完成後,就來決定要採用哪一種設計。全部選用會使整體缺乏統一的調性,所以篩選出幾個即可。

的確,如果全數使用會讓人覺得太複雜又彼此衝突,反而無法看出每個配件的魅力。

整理和強調設計

海洋的題材具有共通點,所以主要運用魚骨和貝殼等配件來設計整體造型(左圖)。我最喜歡以魚骨為意象設計的披風。

這樣我們就來整理這些設計,表現出主角的魅力,再添加一些對比變化吧!

融入題材的設計

不管三七二十一地添加配件,整體設計的對比變化會變得不明顯。

經過整理和強調的設計

刪去多餘的設計,放大想呈現的部分,使其更顯眼醒目。

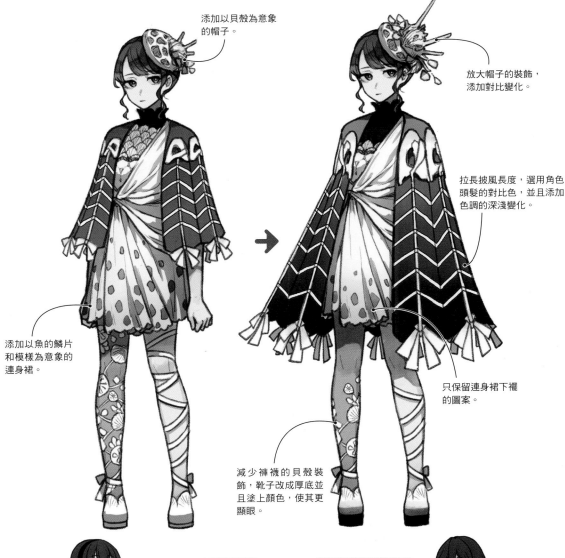

添加以貝殼為意象的帽子。

放大帽子的裝飾,添加對比變化。

拉長披風長度,選用角色頭髮的對比色,並且添加色調的深淺變化。

添加以魚的鱗片和模樣為意象的連身裙。

只保留連身裙下襬的圖案。

減少褲襪的貝殼裝飾,靴子改成厚底並且塗上顏色,使其更顯眼。

利用加強設計變得更華麗了!

設計成更有主角風範的樣子。

Case 04

想描繪**角色的關係**

用共通點和距離表現關係

 前些日子在超市看到小男孩和奶奶感情融洽地牽手走在一起，我很喜歡那種讓人會心一笑的關係。

所以才會產生這張插畫。

表現感情深厚描繪的插畫

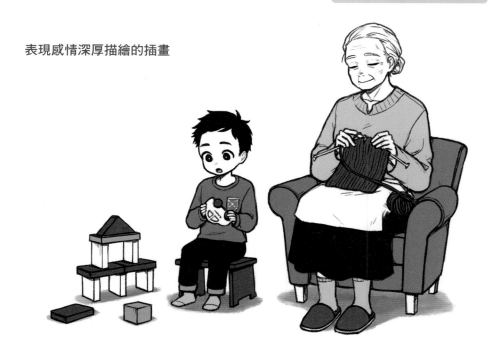

 對啊！但是卻畫不出心中情感深厚和讓人會心一笑的感覺。

的確即便兩人在同一個畫面，但好像是彼此獨立的個體。為了表現角色之間的親暱，建議要留意共通點和距離。

 共通點和距離？

舉例來說，共通點就是角色們一起吃飯、穿同一種花色的衣服。距離則是坐得很靠近，手牽手等空間上的距離。何不試著添加這些要素！

換句話說 **透過共通點和距離表現親暱的關係。**

創造共通點，改變距離

試著添加共通點和拉近距離。

創造共通點的範例❶

改變小男孩的朝向，讓他與奶奶視線交會，表現感情融洽的樣子。另外，讓彼此聊天，創造出共通點。

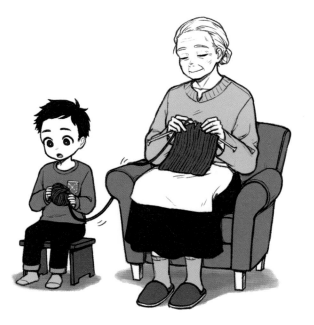
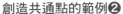

創造共通點的範例❷

讓小男孩手拿毛線，呈現在一旁幫奶奶的樣子，創造出一起作業的共通點。

添加共通點和拉近距離的範例

創造出坐在同一張沙發的共通點。縮短空間上的距離，表現出感情深厚的樣子。

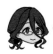

是否有更貼近心中的形象？

我覺得第一個範例兩人相視微笑，這樣的「畫面真好」。

 ### 改變表情和動作

在構圖和姿勢表現出兩人的關係後,接著要設計表情和動作了。若表情和動作顯得僵硬,試著畫得誇張一些,就能讓角色顯得生動。

改變表情

改成柔和開心的表情,畫得稍微誇張一些,讓看的人也能感受到。

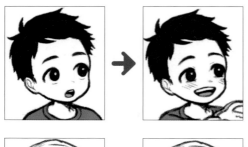

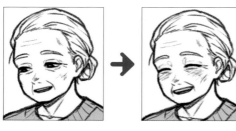

改變動作

小男孩的坐姿和奶奶相同,所以改成這個角色會有的坐姿。

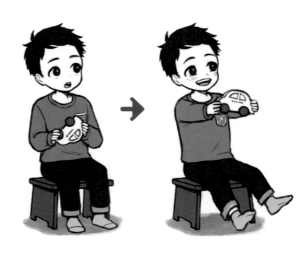

反映出表情和動作

微笑的表情加深兩人感情好的樣子。利用動作讓人覺得小男孩年幼且天真無邪,和奶奶的沉穩形成對比。

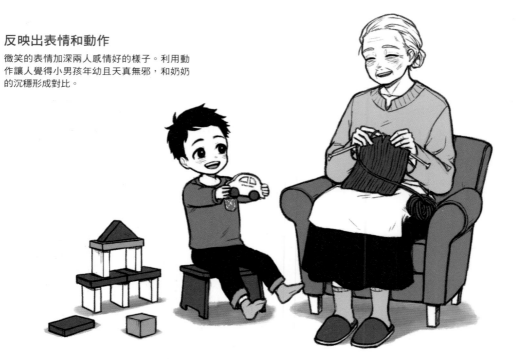

 「天真的孫子和溫柔的奶奶」,兩人的關係也變得更明顯了!

演繹故事

再稍微演繹還可營造出故事氛圍。

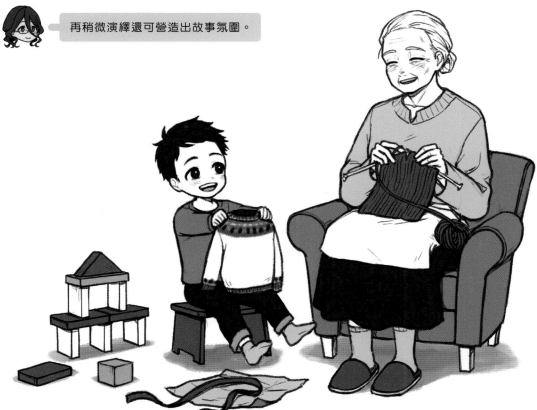

改變和添加配件

將小男孩的玩具改為毛衣。旁邊放著拆除禮物的包裝紙，就成了一幅「奶奶送禮，小男孩很高興」的畫面。

縮短兩人的距離，表現了心中讓人會心一笑的氛圍。

💡 重 點 建 議

決定場合　角色之間的關係除了世界觀和角色的設定之外，透過決定具體的場合就會更容易表現。

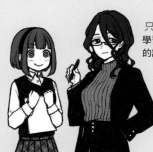

只有設定
學習插畫的真奈和擔任講師的詩繪老師。

設定＋場合
擔任講師的詩繪老師一邊和真奈一起描繪插畫，一邊指導繪畫技巧。利用場合的添加，明確傳遞出教學和學習的立場。

Case 05 想描繪 既有角色的插畫

☰ 構思風格屬性

 咦?這個角色難道是「庫爾丹」?

沒錯!收到委託要我描繪一週年紀念的慶祝插畫。

 若是這類插畫,描繪風格是否要依照官方網站?

有時候客戶會要求,不過這次的委託似乎沒有特別限制。

慶祝插畫的委託內容

庫爾丹的
官方圖像

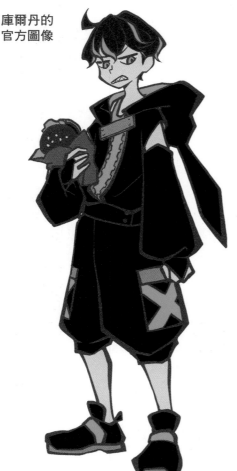

概要

熱門遊戲 APP 發行一週年的紀念插畫,預計刊登在官方網站和 SNS。

製作的注意事項

● 尺寸為高 2894px,寬 2046px 的縱向構圖。
● 之後會在插畫一角放入遊戲標誌。
● 需添加「慶祝一週年」、「歡慶一週年」等字眼。

關於負責的角色

庫爾丹的個性冷酷,話很少。冷漠卻很會照顧人,超喜歡漢堡。

可以讓我觀摩製作
過程嗎?

當然可以,也經過負責
人的許可囉!

096

 這次因為沒有指定風格,所以可以自由發揮,然而若沒有掌握角色的特色,看起來就會像別的角色。

若是不太有特色的角色似乎會有些困難……。

 庫爾丹在設計上和手持的配件都有其特色。但是保留自身風格的同時,頭身比和筆觸都要貼近官網的圖像,看起來才會像庫爾丹。

官網的風格

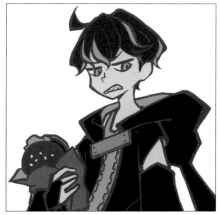

有強烈的變形風格,配色為純色塗色的普普風。有色線稿中呈現粗細不一的線條為其特徵。

詩繪老師的風格

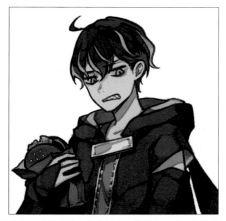

相較於官網,我設計的頭身比較高,筆觸也不同,雖然從代表性的服飾和配件可以知道角色為庫爾丹,但是依舊像別的角色。

相似的頭身比

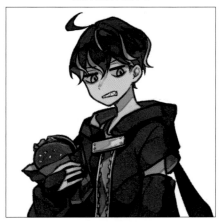

保留我習慣的筆觸,所以少了官網的普普風格,但是利用相似的頭身比讓角色更像庫爾丹。

相似的筆觸

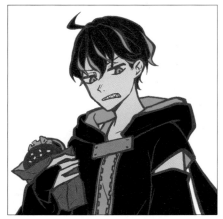

頭身比依照一般描繪的插畫,利用相似的筆觸貼近原設計。利用特有的筆觸讓人感受到官網的世界觀。

利用共通點讓下面兩張圖看起來更像庫爾丹。

換句話說 **要創造出和官網風格之間的共通點。**

☰ 配合指定和用途思考構圖

思考構圖時必須留意3點，就是客戶指定的構圖、保留放入標誌的空間及插畫會刊登在官網。

依照指定的縱向構圖思考

考慮的構圖可清楚呈現主角庫爾丹。雖然構圖不錯，但是姿勢（右圖）不符合角色設定，所以不可行。因為想讓庫爾丹手拿代表性的漢堡，所以考慮左圖。

思考標誌和文字的配置

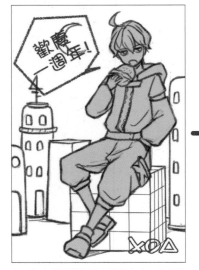

加入指定的遊戲標誌和祝賀文字。庫爾丹變小，而且整體缺乏動態感而顯得單調。

留意插畫會刊登在官網

我設想會有很多人用手機在官網或SNS看插畫，再次考慮使用截圖或鏡頭視角的構圖，希望插畫即便如縮圖般縮小顯示，依舊能輕易吸引觀看人的目光。

最後選擇下方中間的構圖。

反映出重製的內容

之前的庫爾丹插畫，最後描繪成哪一種風格呢？

決定構圖並描繪草稿後，再請負責人員確認。對方表示「有符合角色冷酷的形象，但是希望多表現出歡慶的氛圍」，所以將這一點反映在插畫中並完成稿件。

和老師平日的插畫和風格差好多！

最初描繪的草稿

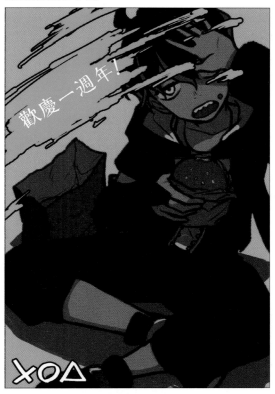

完成的插畫

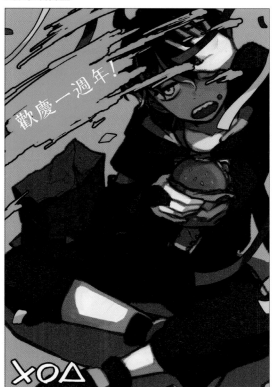

貼近官網的風格，加強變形筆觸，以動畫風塗色呈現普普風的感覺。以冷酷的性格為意象，整體選用冷色調的沉穩配色。但是為了避免過於單調，祝賀文字用鮮艷的水藍色。

為了表現歡慶氛圍的繽紛熱鬧和動態感，添加了鮮豔的粉紅色、黃色的碎紙和紙膠帶，調整整體的配色。角色受光線照射，在臉上留下陰影，保留了角色淡漠的形象。

角色形象完全不變，但是整體氛圍變得熱鬧許多。

Case 06 想描繪**搭乘交通工具的角色**

決定移動方法

 咦?這次又再煩惱甚麼?

我想描繪魔法學園學生上學的場景,「如果讓他們乘坐奇妙的交通工具上學應該很有趣」,但是究竟該選擇哪一種交通工具呢?

 這樣的話,為了構思交通工具的設計,請先決定具體的設定。

換句話說 為了決定交通工具的設計,先明確具體的設定。

 我們先來決定該如何移動!舉例來說,要在路面行駛?天空飛翔?水中潛行?或是在上學的路線安排一座巨大的滑道或纜車,這樣應該也頗具趣味。

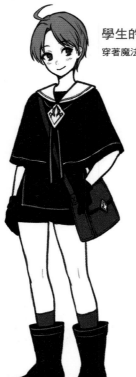

學生的設計
穿著魔法學園的制服上學。

移動方法的範例

天空飛翔

地面行駛

水中潛行

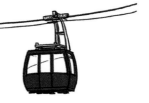

在上學路線設置了滑道和纜車。

我覺得在天空飛翔比較貼近我心中的形象。

決定交通工具的種類

接著就是交通工具的種類。所謂的交通工具還有分乘坐其中、跨坐騎乘或站立搭乘的類型。

乘坐其中的類型

例如列車、船隻和飛機等。因為容量龐大，所以成了主要的交通工具，相對的角色在插畫中也會變小。可描繪出多人搭乘，或是設計成呈現內部的構圖。

跨坐騎乘的類型

例如摩托車或掃帚等。不但可清楚呈現角色和交通工具，也很容易讓兩者連動。大多有乘坐的座位，搭乘方式穩定。

站立搭乘的類型

例如滑板等，多為小型的交通工具。可以當成讓角色手拿的配件，姿勢表現的自由度高，搭乘方式較不穩定。

我想同時呈現交通工具的設計和角色制服的設計，所以「跨坐騎乘的類型」或「站立搭乘的類型」較為適合。

決定基本設計

讓我們一起思考交通工具的設計！運用奇幻主題的設定，也可以用非交通工具的題材為基礎。

實際存在的交通工具

例如摩托車或腳踏車等。容易描繪搭乘的模樣，資料也很豐富。

非交通工具的題材

例如毯子、家或沙發等。可呈現奇幻色彩和原創感。

生物

例如駱駝、大象、魚、鳥或蘑菇等。在地上奔跑、在天空飛翔、橫渡大海等，運用生物的特徵。

其他

例如板子之類的無機物或雲朵等。可以呈現有個性的設計，容易結合世界觀。

因為是奇幻主題，或許「非交通工具的題材」和「生物」比較適合……。

≡ 將設計改造成交通工具的型態

可以直接使用基本的設計，但是稍微改造設計，就可以強調出交通工具的樣子。
讓我們以蘑菇為例試著改造。

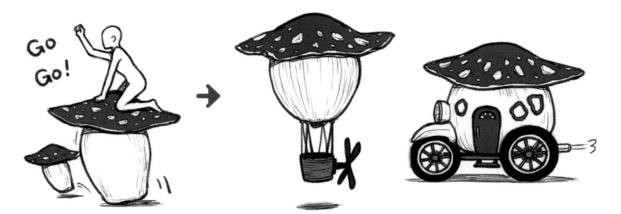

依照原本選用的題材
不太像交通工具。

改造設計
改造成氣球或摩托車。只要選擇了蘑菇等有特色的題材，設計就會充
滿個性。

≡ 決定尺寸

若是奇幻主題，交通工具的尺寸並沒有侷限性，所以依照希望的形象決定即可。

小 ← ──────────────────→ 大

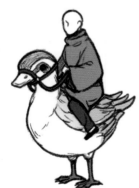

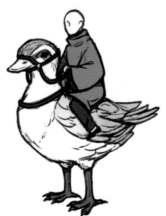

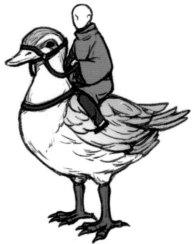

可表現輕盈可愛的樣子。

交通工具和角色的大小比例完美平衡，
但整體印象較普通。

可表現重量感、安定感和震撼張力。

演繹搭乘方法

還好先明確設定，順利完成了設計。

交通工具的設定和完成的設計

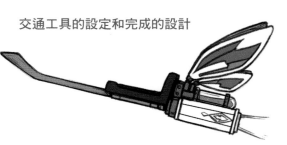

移動方法 天空飛翔

種類 跨坐騎乘的類型

基本題材 掃帚

設計改造 設定在科技先進的世界，所以掃帚設計成機械造型，為了讓設計更有個性，添加了座位和昆蟲的翅膀。

尺寸 一名學生可手持搬動的尺寸

掃帚和魔法學園學生的設定相當契合。實際和角色搭配時，也別忘了在搭乘方法和移動表現上做些設計。

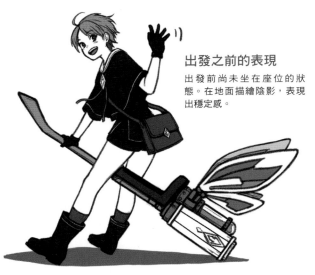

出發之前的表現
出發前尚未坐在座位的狀態。在地面描繪陰影，表現出穩定感。

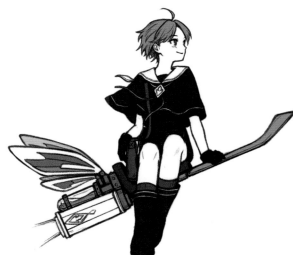

飄浮感的表現
衣服和頭髮都輕輕飄揚，表現出動態感。乘坐的方式不穩定，重心容易失衡，卻呈現出輕鬆自在的樣子。不僅在外形顯得別具一格，也可表現出速度不快的樣子。

速度感的表現
用緊握把手的搭乘方法表現速度。周圍還揚起一陣風的效果，包包的物品也飛出，強調出移動的方向和態勢。

同一個交通工具也可以表現出各種場景。

想描繪**散發異國風情的角色**

以世界觀為基礎構思設計

這次的主題為異國風情，是有甚麼原因嗎？

沒錯！我突然很想去旅行而看了很多國外的照片，熱鬧的景點和色彩繽紛的傳統工藝品等，這些呈現的氛圍實在太迷人，讓我想描繪散發異國風情的角色。

那角色會出現在哪一類型的世界呢？

世界觀和角色的設定大概是這種感覺。

發想寫生

世界觀
城市位於沙漠地帶的綠洲。廣場上的遊客絡繹不絕，熙熙攘攘。
由於日照強烈，所以到處都有遮陽傘和遮蔽物。

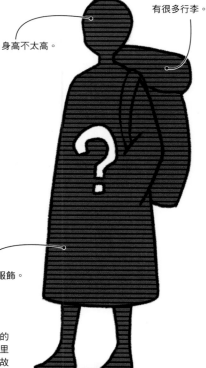

身高不太高。

有很多行李。

想讓角色穿著民俗服飾。

角色設定
角色為將要成年的10多歲少年，是一位遠道而來的
經商旅人，為了兜售遙遠故鄉的傳統工藝飾品，千里
迢迢終來到此地。出生於某個少數部落，這次在故
鄉採購許多商品，在世界各地到處遊歷。

 然後我就依照這個世界觀和設定描繪了角色！我覺得最初的設計（左圖）和心中的形象有點差距……。參考在第一章學到的技巧再次修正（右圖）。

最初的設計

修正後的設計

長相單純，顯得太純樸的感覺，所以修正成意志堅強、穩重實在的樣子。

部落出身的設定，所以在臉上添加彩繪。

一邊旅遊一邊工作，過著艱苦的生活，所以將削瘦的身材改為精實的樣子。

因為在日照強烈的區域遊歷，所以膚色為褐色。

個子較小身材削瘦的少年。因為是經商旅人，所以背後背了大量的行李，服裝有點粗糙簡略的感覺，設計成民族風的樣式。

 唉……雖然貼近了角色形象，但是我覺得原本的設計反而比較清楚。老師若由您設計，接下來會怎麼做呢？

嗯，的確原本的設計樣貌比較清楚，我想其中一個原因或許是改變膚色，而使每個部分的顏色都太相近。

換句話說　**若改變大面積的顏色，就要調整其他顏色。**

 ## 要留意和周圍顏色的平衡

 因為最初的設計，是配合肌膚的顏色決定了頭髮和衣服的顏色⋯⋯。改變了肌膚的顏色，卻使配色失衡了。

不管改變哪個部分的顏色，都別忘了要調整周圍的顏色，保持平衡。

改變肌膚顏色的前後對比

最初的設計

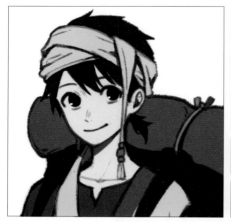

	頭巾
	頭髮
	肌膚
	行李
	衣服

整體雖然多為茶色系的色調，但是拉大了肌膚顏色和其他顏色的明度差異，形成容易看清臉部的配色。

修正後的設計

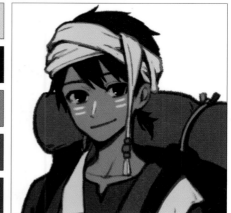

因為肌膚顏色變暗，和周圍顏色的明度沒有差異，變成了不易看清臉部的配色。

調整與周圍的平衡

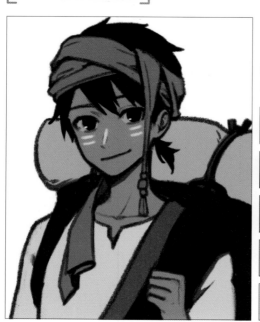

改變配色就襯托出肌膚顏色了！

修正配色後的設計
以肌膚的顏色為基準，改變相鄰部分的顏色。

為了和膚色做出色相差異，頭巾改為對比色藍色。

為了做出明度差異，頭髮改為暗色調。

以肌膚顏色為基準，改變周圍顏色。

為了和頭髮做出明度差異，行李的顏色改成明亮色調。

為了和頭髮做出明度差異，上衣的顏色也改成明亮色調。外套顏色避免和上衣相同改為黑色。若為無彩色也不會影響周圍的橘色和膚色。

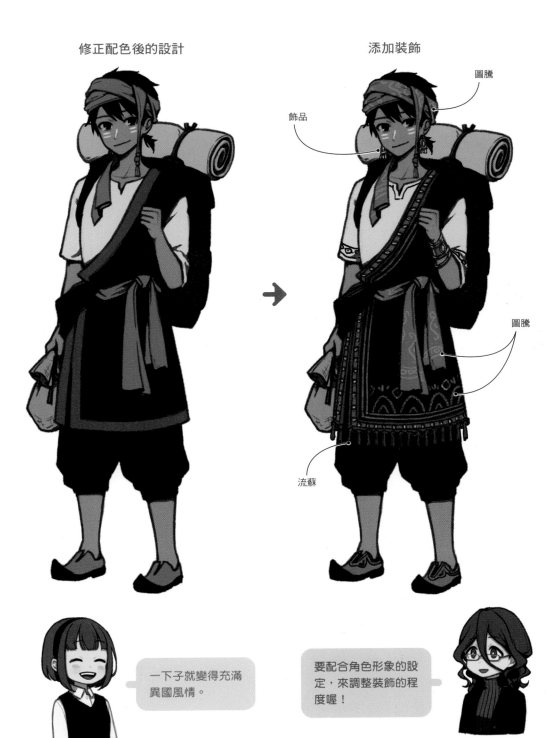

添加有異國風情的裝飾

既然設定為「在熱鬧廣場兜售飾品的經商旅人」，我想可以多添加一些華麗的裝飾。這時建議可參考民族服裝的設計。

修正配色後的設計

添加裝飾

圖騰

飾品

圖騰

流蘇

一下子就變得充滿異國風情。

要配合角色形象的設定，來調整裝飾的程度喔！

Case 08 想描繪酷帥的戰鬥女孩

構思想設計的「酷帥」類型

> 這應該是時下流行的戰鬥奇幻主題吧！

> 對呀！每個角色都超有魅力，尤其女主角特別有型！我也好想描繪出那種充滿酷帥魅力的女孩……。

> 真奈想要描繪的「酷帥」是哪一種類型呢？比方說，同樣是「戰鬥角色」，「酷帥」也分成多種類型喔！

換句話說 | **具體設立自己想表現的「酷帥」。**

武打動作的剛勁有力

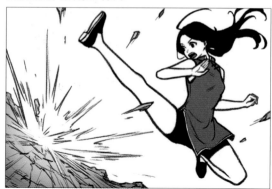

希望呈現出武打動作的震撼和速度感，以及角色充滿動態感的姿勢。

手持武器的英姿颯爽

希望呈現戰鬥前的寧靜、風雨欲來的緊張氛圍、角色屏息以待的模樣。

特殊武器的酷炫設計

希望呈現特殊武器和角色設計本身的樣子。

面對戰鬥的游刃有餘

希望呈現角色的成熟世故和壓倒性的堅強實力。

三 表現反差

我想表現「武打動作的剛勁有力」！我喜歡的女主角平常是可愛角色，但是一到了戰鬥場面就會瞬間變成酷帥的樣子，我也想描繪這種反差。

即使是角色反差也有很多種樣貌喔！

利用角色設計營造的反差

讓個子嬌小又纖瘦的角色拿起超巨大又很重的武器，或是讓面貌可愛的角色配有軍事風格的強大裝備，在角色設計本身就融入這類反差。

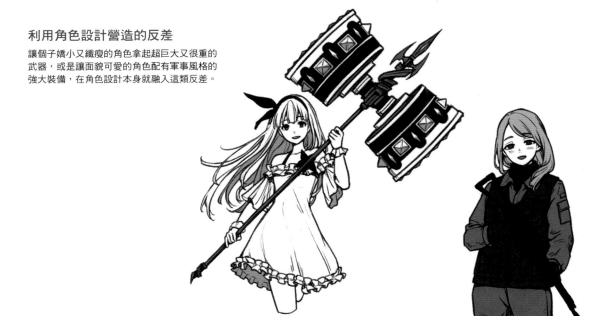

利用表現方法營造的反差

角色設計成可愛的樣子，之後利用姿勢、表情、效果等表現方法，呈現酷帥營造反差。

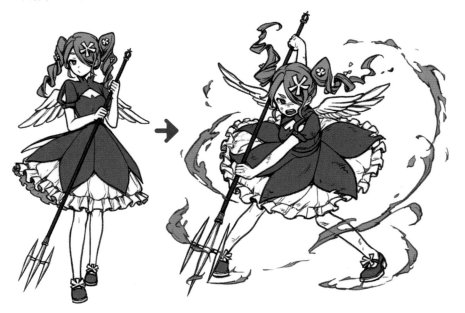

構思有反差的設計好像也很有趣！

構思角色設計和表現方法

我希望設計的角色和武器，能呈現出可愛和酷帥的風格。

角色和武器的設計

角色設定為活潑天真的女孩，解決困難的方式為身體行動，而不是用頭腦思考，外表看似柔弱，卻擁有怪力。

因為想描繪張力十足的戰鬥場景，所以將武器設定為巨大又很有重量的戰斧。若輪廓過於圓弧會顯得太可愛，所以前端設計成尖銳的模樣。

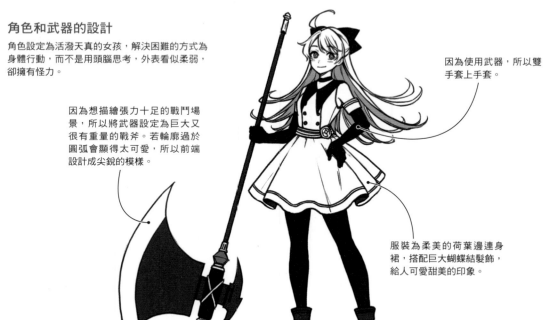

因為使用武器，所以雙手套上手套。

服裝為柔美的荷葉邊連身裙，搭配巨大蝴蝶結髮飾，給人可愛甜美的印象。

設計得很出色呢！接著請想想要如何演繹。

姿勢

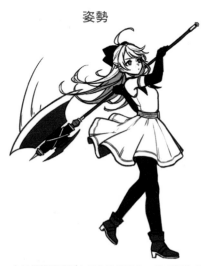

由於想描繪震撼十足的武打動作，所以設計成戰鬥中的動態姿勢。角色設定為擁有怪力，因此心中的想法是讓角色輕鬆揮舞武器，擺出往前或往後揮動的帥氣姿勢。

視角和角度

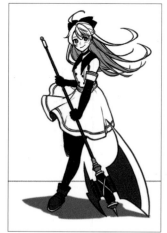 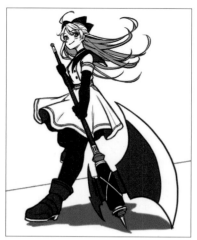

正面（左圖）的樣子很難呈現震撼感，動作也顯得僵硬，所以從側邊仰角（右圖）切入，若以仰角來設計，還可突顯武器的巨大。

演繹出震撼感和臨場感

 我試著以姿勢和角度為基礎,決定構圖並描繪完成了!但是好像還不夠完整。

最後可以試試添加一些效果,營造出震撼感和臨場感。

原本的插畫

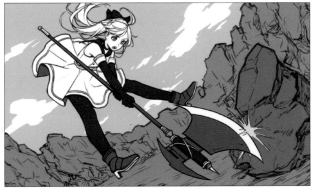

透過演繹添加震撼感和臨場感

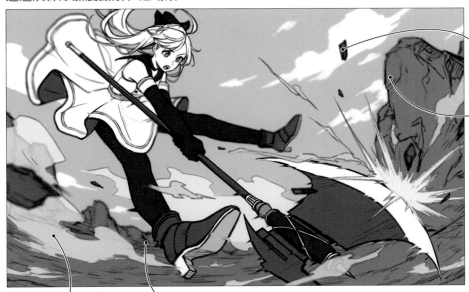

四散的瓦礫和岩石碎片,營造出臨場感。

模糊周圍,讓人聚焦於主角,營造出畫面景深。

添加掘土般的效果,營造臨場感。

角色和背景都添加透視,加強震撼感。

完全呈現激戰中的酷帥模樣!

Case 09 想描繪由文字訊息建立的角色

☰ 讀取設定

老師，請問這次的插畫工作是關於哪方面的工作？

嗯……是懸疑小說的裝幀畫。

我也希望有天能接到這類工作，這次也可以讓我觀摩作業的過程嗎？

我就知道你會這樣要求，事先已經取得客戶的許可囉！以下就是委託內容。

裝幀畫的委託內容

懸疑小說『事件的結局在沙發』的裝幀畫插畫。
目標讀者為喜歡懸疑小說的30歲～50歲男女。
目標年齡層非年輕族群而是偏成熟大人。

大綱

主角是個典型的廢材，愛酗酒又超愛睡回籠覺，但卻是一位名偵探，能利用高超的推理能力解決各種事件。極度怕麻煩，總是懶洋洋倒在沙發上。有一名女性為了調查某個事件向廢材主角提出委託。

插畫需求

● 因為是第一集，希望以坐在沙發上的主角為中心描繪插畫。沙發為一人座。設計古典，款式高級。

● 希望插畫飄散莫名的可疑氛圍，而且不要有明顯的動畫或漫畫風格。

● 角色不要太年輕，希望散發成熟大人氣質。

● 背景自由發揮。可以設定為小說中主角出現的房間或事件現場。也可以沒有背景，只有題材圍繞旁。

原來是要根據文字描述描繪成插畫！

其他的細節設定必須於作業前先閱讀小說確認。

換句話說 | **從文字讀取角色的設定和世界觀，再轉化為插畫。**

三 表現角色的個性等

 首先構思主角的設計。我只閱讀了書中主角出場的場景，想像出這樣的角色（左圖）。

真的有呈現出「害怕麻煩」、「總是懶洋洋」的感覺。

 嗯，但是繼續閱讀書中內容，就會出現大量有關主角個性和生活樣貌的文章。從這些資訊獲取角色個性，並且試著添加上動作和表情（右圖）。

最初的形象

根據登場畫面的資訊「那裏有位約莫30～40歲左右的男性，懶洋洋地坐在沙發。」和委託內容，構思主角。

反映資訊

從書中描述「啊～閱讀資料也太麻煩了……。你就唸給我聽吧！」和「襯衫鈕扣不知跑哪兒去了，反正可穿過袖子就好了。」等內容表現角色內在。

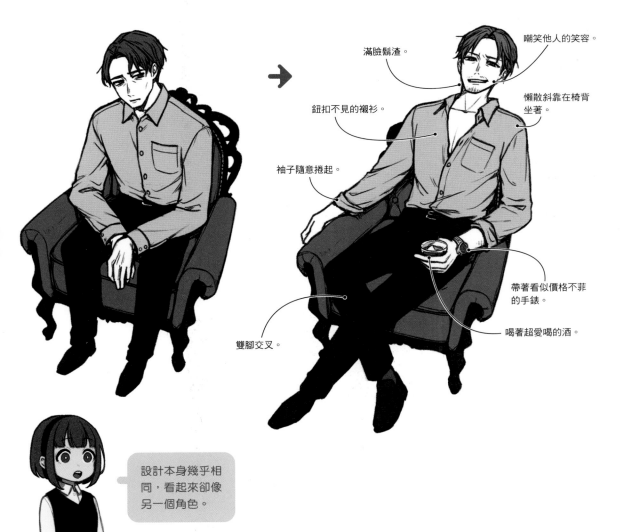

滿臉鬍渣。

嘲笑他人的笑容。

鈕扣不見的襯衫。

懶散斜靠在椅背坐著。

袖子隨意捲起。

帶著看似價格不菲的手錶。

喝著超愛喝的酒。

雙腳交叉。

設計本身幾乎相同，看起來卻像另一個角色。

 角色設計確立後,接著思考構圖。主要依照指定描繪出坐在沙發的主角。我想在背景描繪地板、桌子或酒等小物件。以下為構圖內容的3個要素。

書腰和書名 角色 小物件

留意覆蓋在封面的書腰,以及保留 思考角色的尺寸和位置,讓角色 桌子、酒或地板等,配置的自由
書名和作者名的文字空間。 成為裝幀畫的主角。 度高。

 書腰、書名和角色優先配置。小物件的優先順序低於其他項目。

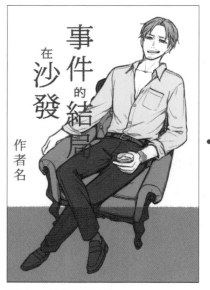 →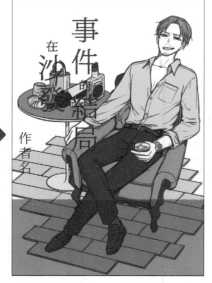

書名和角色的配置
一開始就決定好角色、書名和作者名的位置。
書名預設為縱向標題。這時要留意不要讓書腰
遮蓋到書名和角色太多的部分。

小物件的添加
將小物件配置在空隙中。確認整體比例,調整
角色的尺寸和位置。稍微將角色縮小一些,避
免和書名重疊,再往右移一些。

因為書名和書腰
的關係,在構圖
上會稍微受限。

用筆觸和配色營造氛圍

留意委託的內容包括「不要有明顯的動畫或漫畫風格」的要求，並且要營造出「飄散莫名的可疑氛圍」。

基本配色

塗法為普普風的動畫風塗法，加上白色的背景，給人強烈的明亮感。

修正筆觸和配色

從動畫風塗法改為沉穩的厚塗方式，營造成熟的氛圍。降低整體色調的彩度，背景改為暗色調。

完成插畫

為了避免整體過於陰暗單調，添加一些鮮豔色調，例如沙發用藍色、褲子用茶色、玻璃杯用橘色等。

有濃濃的可疑氛圍！

加入書腰和書名的完成圖

想描繪關於季節和節慶的插畫

搜尋符合主題的要素

怎麼啦？又再煩惱甚麼？

啊……，我和朋友正在一起製作原創月曆，我負責10月佐的內容，想要描繪萬聖節的主題，但卻想不到具體的插畫圖像。

原來如此，這時建議要進行收集資料的作業。先收集資料，再試著描繪出有萬聖節特色的題材吧！

好的！

發想寫生

模樣、行為和氛圍
小孩扮裝後挨家挨戶討糖果吃，裝扮詭異卻又歡樂熱鬧。

題材
南瓜、鬼怪、女巫、糖果等。

風景
城堡、墓地等。

配色
紅色配黑色、橘色配藍色、無彩色配黃色和紫色等。

除了書本或網路的圖像，節慶期間的街道裝飾和商品包裝也能當參考資料！

 有固定形象的主題，即便只在插畫中使用一項讓人聯想的要素，就能清楚傳達。

該如何運用才好呢？

 要素添加有以下幾種方法！

配色

作為角色的貓咪不使用原本的固有色，而使用萬聖節標誌性的配色，紫色和橘色。

角色設計

讓貓咪穿戴上萬聖節標誌性的配件，例如魔法師的帽子和斗篷，還有蝙蝠翅膀。

相關題材

在角色周圍配置萬聖節標誌性的題材，例如南瓜、鬼怪和蝙蝠。

背景和情境

描繪的角色背景為城堡、墓地和月亮，這些會讓人聯想到萬聖節的題材。

換句話說 **表現方法是添加的要素，要讓人聯想到季節和節慶。**

 ## 構思題材的配置和大小

我還想在有萬聖節風格的角色周圍配置題材,但是不知要從何處著手描繪。

這得根據想描繪的內容來決定,不過要描繪多個題材時,建議要配置出流動感,或是留意尺寸和數量的比例。

配置方法的範例

圓形配置

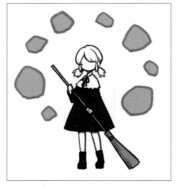

可以表現出熱鬧繽紛的感覺。很適合以角色為中心的構圖。

縱向配置

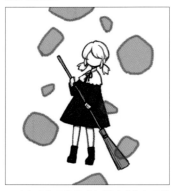

可以表現往下墜落或有飄浮感等上下流動的感覺,很適合縱向構圖。

排列配置

雖然不太有流動感,但是清楚呈現出題材,利用並列配置輕鬆呈現統一感。

尺寸和數量的差異

題材相對於主角的大小差異

若題材較小,存在感就較低,但是可呈現留白和背景(左邊)。若題材較大,存在感強烈,可以強調該圖像(右邊)。

題材彼此的大小差異

若大小沒有差異,就可以呈現統一感(左邊)。若大小有差異,就可以為題材添加對比效果,還可為畫面增添變化,營造景深(右邊)。

題材的數量

若數量較少,給人平靜寂寥的感覺(左邊)。若數量較多,給人熱鬧的感覺,另一方面也可能會產生壓迫感(右邊)。

 我留意了題材的配置、大小和數量，完成這次的插畫！

描繪南瓜、鬼怪、蝙蝠、糖果，利用這些萬聖節標誌性的題材，具體表現出主題。

由於想營造熱鬧歡樂的氛圍，將題材配置成圓形環繞。為了避免畫面過於單調，題材畫得有大有小。

顏色以紫色、橘色和黑色來彙整。不論哪種顏色的彩度和明度都較低，以呈現出詭異氛圍。

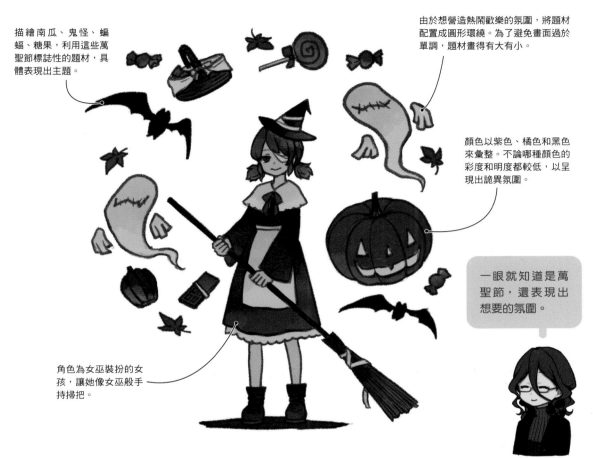

一眼就知道是萬聖節，還表現出想要的氛圍。

角色為女巫裝扮的女孩，讓她像女巫般手持掃把。

💡 重 點 建 議

利用要素呈現不同的樣貌

描繪以季節或節慶為主題的插畫時，可在既定印象的題材使用不同的顏色增添不同的氛圍，也可以利用象徵性的配色讓人聯想到主題。

其他配色
因為角色和題材的關係，即便不使用萬聖節的配色，還是可讓人知道是萬聖節。

其他題材
就算是和萬聖節無關的題材，使用標誌性的配色，仍舊能變成有萬聖節氛圍的題材。

Case 11 想描繪擬人化的角色

修改素體的形象

「動物擬人化的角色插畫」是接下來的練習主題嗎？

對，我想將烏鴉擬人化。我喜歡烏鴉展翅飛翔時的帥氣、翅膀帶有光澤的質感和色調。角色形象也有大概的想法。

很好，難道是想運用這個角色？

沒錯，但是想不到適合的設計，我想保留冷酷大姐的形象，但又想要修改成稍微帶點狂野氣質的設計。

原本的素體

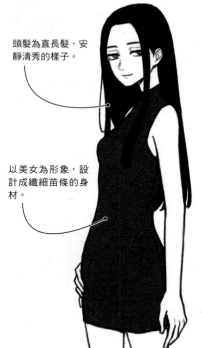

頭髮為直長髮，安靜清秀的樣子。

以美女為形象，設計成纖細苗條的身材。

反映出烏鴉的形象

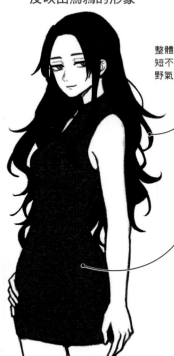

整體添加一些分量，頭髮變成長短不一的樣子，髮尾翹起營造狂野氣質。

留意烏鴉的特色，修改成稍微豐腴的體型。

臉部接近心中的形象所以沿用，但是覺得比之前更有狂野氣質。

換句話說　**將動物形象反映在素體本身。**

構思動物的比例

 接下來我想在素體加入有烏鴉特色的要素。

擬人化時要保留多少人類的形象，會大幅改變外表印象。簡單來說，就是指「烏鴉和人類的比例」。

幾乎是人類

人類

烏鴉

素體沿用人類的模樣，在衣服和配件添加烏鴉的設計。

較貼近人類

人類

烏鴉

素體的基本為人類，但是翅膀、指甲、肌膚等身體部件變成烏鴉。

身體的一部分為烏鴉

人類

烏鴉

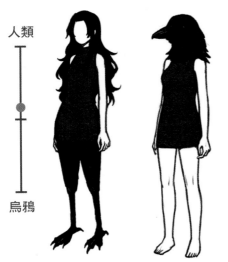

不是在人類素體添加部件，而是將腳或頭等身體的一部分變成烏鴉。

身體大部分為烏鴉

人類

烏鴉

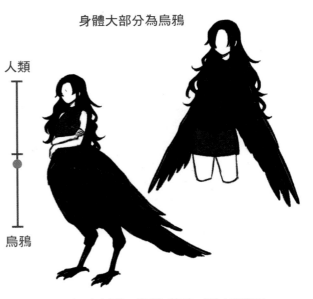

上半身或下半身超過一半都變成烏鴉，就像人馬族和人魚般的素體。

提升配件的設計性

 我添加了有烏鴉特質的部件，還將雙腳變成烏鴉的腳爪。

感覺挺不錯的，但是服裝設計也沿用嗎？

 若沿用只能表現出「烏鴉擬人化」的部分，所以接下來想用服裝和配件，表現「這個角色喜歡的設計」等喜好和其他設定。

角色設定
- 在該族中身分高貴，如大姐般的存在。
- 喜歡華麗裝扮勝過簡約設計。
- 非常喜愛多處裸露的服裝。

素體的設計 → 反映出設定

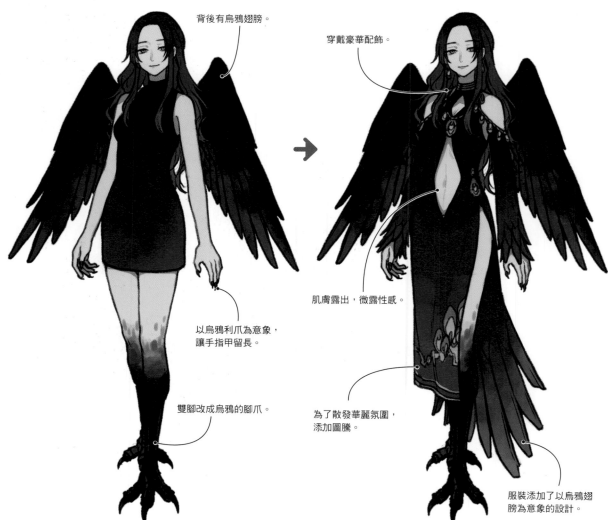

背後有烏鴉翅膀。

以烏鴉利爪為意象，讓手指甲留長。

雙腳改成烏鴉的腳爪。

穿戴豪華配飾。

肌膚露出，微露性感。

為了散發華麗氛圍，添加圖騰。

服裝添加了以烏鴉翅膀為意象的設計。

☰ 用題材表現流動感

角色設計完成後,我想描繪的畫面是,角色在高聳大樹上優雅望著抵達村莊的旅人,但是無法畫出想要的動態表現。

或許是周圍烏鴉的動態表現有點單調,而顯得有些不自然。留意整體流動,試著修改看看。

原本的插畫

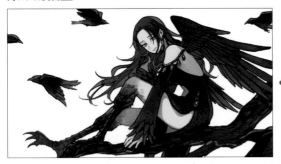

每隻烏鴉的大小和角度都類似,動態表現變得有點單調。

改變烏鴉的大小和角度

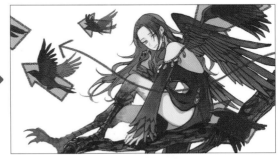

描繪出大小差異,營造景深,讓畫面變得開闊。還改變了烏鴉的角度,並且配合角度依箭頭統整方向,表現流動感。

完成插畫

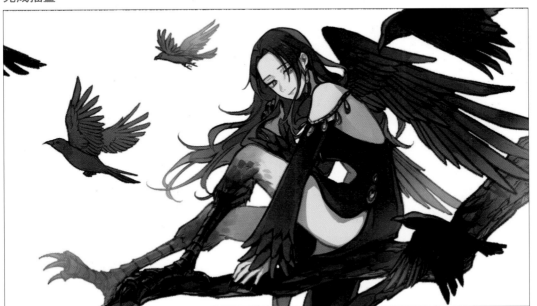

改變烏鴉的流動,看起來不自然的感覺就消失了!

123

Case 12　想描繪 表現音樂的插畫

根據想呈現的內容思考構圖

 又再畫新的插畫嗎？

對呀！我最近迷上一首曲子，正以這首曲子為意象描繪插畫。整體為平靜沉穩的曲調，細膩的鋼琴伴奏和清亮的歌聲令人驚嘆。嗯……這次也可以請老師給我一些建議嗎？

 當然好啊！若可以在插畫表現曲調的氛圍會很不錯喔！

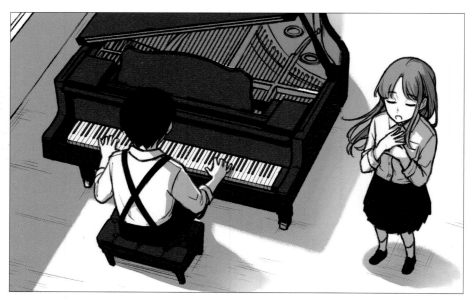

以曲調為意象描繪的草稿
描繪的作品畫面為兩位好友在靜謐的空間裡唱歌演奏的樣子。

 畫面似乎可以感受到沉穩的氛圍，不錯呀！不過伴奏的角色沒露臉，這是有甚麼含意嗎？

其實我理想中的構圖是讓兩人都能露臉，但是有點不盡人意。

 這樣的話，讓我們來想想「有哪些構圖可表現角色彈奏的樣子，又可看到角色的面容」。

換句話說　**構圖不但要展示出樂器，也要表現出角色的面容和樣態。**

第 3 章 範例學習

 改變視角和角度，然後改變唱歌角色或鋼琴的朝向，這樣構圖不但可以表達出有人在彈琴，又可看到兩人的臉。

反方向的斜向俯瞰

改變唱歌角色的朝向，就可以露出兩人的臉。鋼琴和角色的占比大致均等。

側面

構圖可看到兩人的側臉，也能輕鬆演繹出平靜沉穩的氛圍，還可看到地板以外的背景。

仰角

改成接近角色的構圖，表情和動作成了畫面的主視覺。但是若太靠近，難以看出鋼琴的樣貌。

 構圖不同，氛圍也截然不同！

💡 重 點 建 議

比例和透視要有一致性

如鋼琴一樣，描繪好尺寸固定的題材時，要留意題材和角色之間的大小比例（上圖）。在同一畫面配置多個角色或題材時，除了大小之外，透視也要有一致性。透視若沒有一致性，看起來就不像在同一空間，而會呈現出不自然的感覺（下圖）。

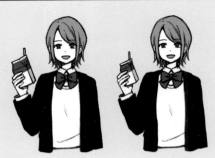

手拿 500mL 飲料紙盒的樣子。左邊大小剛好，右邊有點較小。

若在同一畫面卻有不同透視的題材，看起來就不像在同一空間。

 ## 引導視線的技巧

 我決定設計成側面構圖，這最符合曲風調性，為了表現陽光灑落的畫面，我還添加了大片窗戶。由於是在廢墟的場景，最好可以加入沾滿灰塵的家具……。

既然如此，為何沒有描繪家具？

 我有想過，但是插畫的主角是「兩位角色和鋼琴」，所以我覺得連家具都放進來，要素太多會模糊了主角的焦點。

只配置窗戶

前方也配置家具

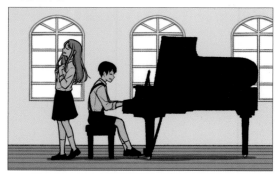

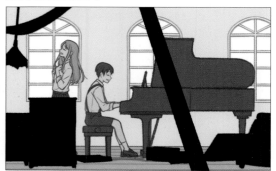

 這時只要改變家具的大小和位置，就可以完成讓視線聚焦於主角的構圖。

視線容易游移的構圖

留意引導視線的構圖

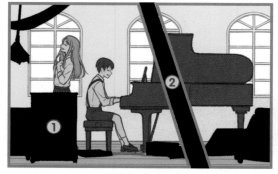

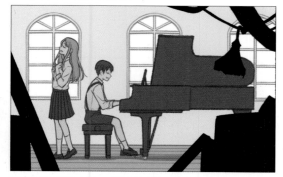

物件①和物件②遮住了身為主角的角色和鋼琴，削弱了他們的存在感。而且物件②的配置會切割畫面，讓人視線游移。

空出主角周圍的空間，以便配置家具。前方的家具畫得較大，表現出家具和主角的距離，這樣在側面構圖中也可以感受到空間距離。

 只要創造的空間可以讓人將視線聚焦於角色和鋼琴就好了！

利用配色營造透明感

構圖完成了，接下來輪到配色了。

對，但是試著配色後，發現離曲風調性越來越遠……

或許是廢墟的感覺過於強烈，若以透明感為先，這樣的感覺如何？

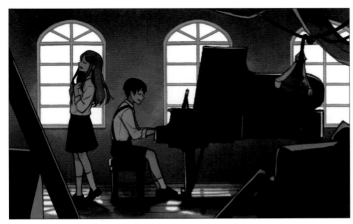

最初的配色和修正
選擇廢墟風格的深棕色調，但是無法表現以「歌聲清亮」為意象的透明感。

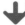

添加從窗外灑落的溫暖陽光，營造氛圍。

整體從深棕色調，轉為容易呈現透明感的冷色調。

保留整體明暗對比，在受光照射的部分添加明亮鮮豔的顏色，演繹出透明感。

呈現出心中安靜、純淨又細膩的氛圍。

想描繪散發表情「魅力」的角色

添加符合表情的動作

 因為之前學到了關於光線的演繹,所以我將之前描繪的插畫改為逆光,但是角色突然變得有點可怕的感覺……,其實這次的主題是「女孩在聖誕夜終於等到人時的笑顏」。

真的耶……!明明應該是開心的表情,右圖看起來甚至有點生氣。

原本的插畫　　　　　　　　　　　　改成逆光的插畫

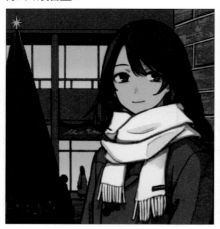

 嗯……難道是表情太僵硬了?總之先修改了表情,有比較好嗎?

原本的插畫　　　　　　　　　　　　修改了表情

和之前的插畫相比，表情變得柔和許多，情緒表現也變得更豐富了。接下來何不添加動作讓插畫更加分。

 動作？

只有表情雖然也可以表現角色的情緒，但是添加手觸碰臉，稍微歪頭等動作，角色看起來會更生動自然。

換句話說 **添加動作，呈現生動表情。**

符合表情的動作範例

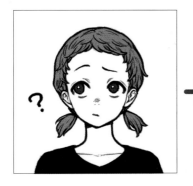 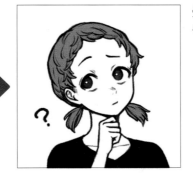

覺得不可思議的樣子
手抵下巴，微微歪頭。

開心大笑的樣子
手指拭淚，下巴微抬。

害羞不好意思的樣子
手捧雙頰，低頭向下。

 加上動作了！表現等待的人到來，很開心的樣子。

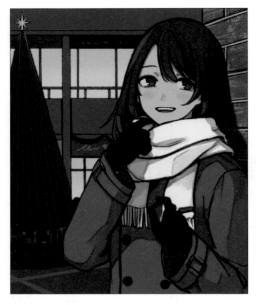

添加動作的插畫

左手舉起，試圖揮手。為了讓對方看清楚臉，添加了不經意拉下圍巾，抬起臉的動作。

只是稍微添加，就給人不同的印象。

☰ 利用光線和效果演繹

 依照一開始想嘗試的光線，設計成逆光效果了！後方建築的照明為光線來源。

修正表情前的插畫　　　　　　　　修正表情後的插畫

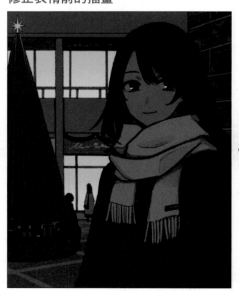 ➡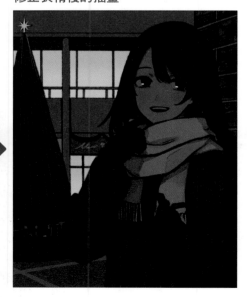

修正表情和動作，就算逆光也表現出開心的情緒。

 我想配合設定為逆光的插畫，改變整體色調和效果。

添加利用光線的演繹

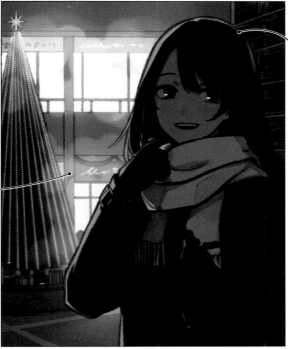

在角色添加打光，表現光線透出照射的樣子，和後方柔和的光線形成對比，利用清楚打亮與背景形成差異。

為了強調逆光，繼續在背景添加街道照明，加上黃色、橘色、水藍色等各種顏色的光源，使畫面更華麗。

光線的演繹，讓畫面更有浪漫的氛圍。

配色和效果的演繹

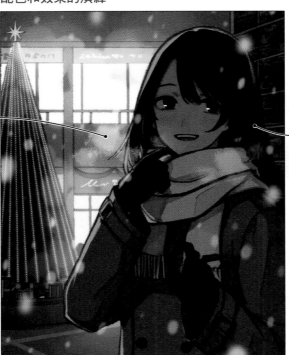

配合明亮鮮豔的背景，角色的色調也改成明亮鮮豔的色調。

為了表現冬季氛圍，添加白色氣息和飄雪。相較於順光，若畫面為逆光，明亮色調呈現的效果會更為明顯。畫面因為效果還產生動態感。

這樣就成了一幅可傳遞周圍氛圍和氣氛的插畫了♪

Case 14

想描繪充滿故事感的插畫

提升設計密度

老師～你知道「梅爾克西亞的末日」這部電影嗎？我之前看了這部電影，人類和機器人在世界末日時相互合作的樣子，真是太令人感動，實在是很棒的一部電影。

大家都在評論他們倆讓人感到悲傷的關係。我怎麼覺得真奈的插畫，好像有明顯的電影風格！

哈哈哈，果然被老師看出來了？

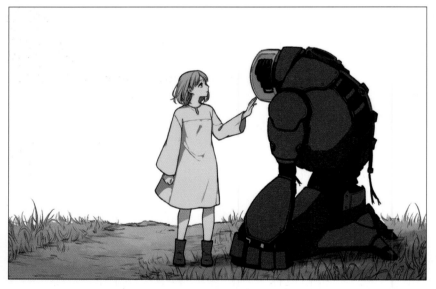

真奈構思的故事和插畫
這是故事的一個畫面，「大地因戰爭變成一片荒涼，機器人持續守護著人類。當大地恢復一片綠意，機器人的任務即結束而終止運轉」。

不同於電影的世界觀，但是這張插畫也傳遞出人類和機器人之間淒美的關係。

謝謝！接著我想要繼續加強設定，使故事反映在插畫中。

再運用表現方法的技巧，應該可以傳遞更多訊息。

換句話說 **凝聚設定，在插畫中表現故事。**

 由於背景簡單，所以我想針對主要角色提升設計密度，展現出他們的魅力。

原本的插畫

添加要素

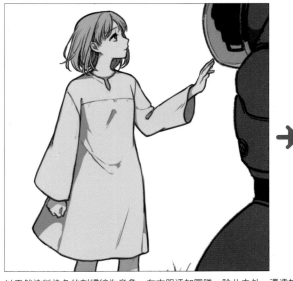 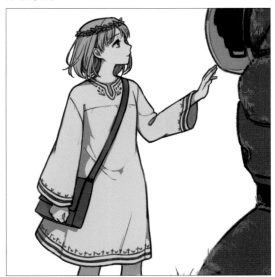

以天然染料染色的刺繡線為意象，在衣服添加圖騰。除此之外，還添加草編頭冠和用動物皮做的包包。因為設定為尚未恢復文明的世界，所以避免出現先進技術所需的貴金屬飾品和使用化學染料的鮮艷服飾。

原本的插畫

添加要素

為了表現機器人停止不動後經過很長的歲月，讓它的身上長滿青苔等植物。透過小鳥的逗留，表現機器人完全不動，毫無危險的樣子。

我有留意不讓少女和機器人破壞世界觀。

≡ 添加光影和質感的演繹

 描繪光線和陰影，持續增加資訊量。讓陰影落在角色身上，希望也可表現出令人感到悲傷的關係。

還刻意添加光影演繹啊！

添加陰影

陰影落在臉部的周圍，表現不安、悲傷和難過的心情。

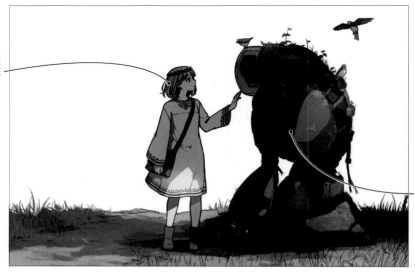

運用大自然豐富的設定，想像附近有棵大樹，描繪出大樹的陰影。

背景簡單，卻呈現相當漂亮的畫面。

 為了表現真實感，描繪質感細節。

添加陰影後的插畫

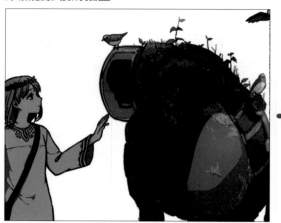

持續添加質感

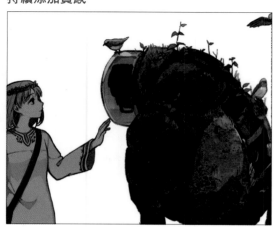

為了表現機器人長期閒置未動，在身上添加傷痕和鏽斑，和少女形成對比差異。

調整整體平衡

 奇怪？好像有點偏離一開始的感覺，明明提升了完成度……

在描繪細節部分時，有時候可能會破壞了整體平衡。細節描繪到一定階段後，建議要觀看整體平衡，再稍作調整。

描繪質感細節前

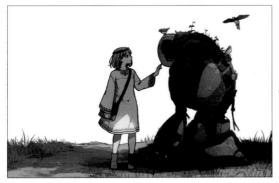

添加細節描繪後

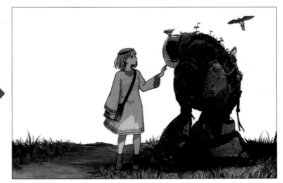

為整體添加細節後，相較於細節描繪前（左圖），受光線照射的部分和陰影部分的差異變小，缺乏對比變化。另外，連後方草地也描繪得過於細膩，使背景過於突出，無法感受到景深和遠近感。

調整平衡

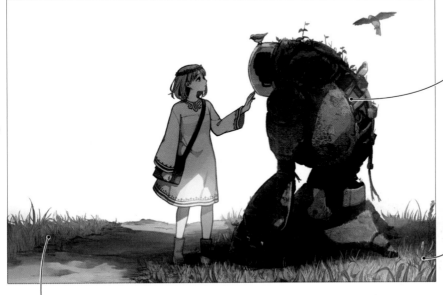

明顯區分受光照射的部分和陰影部分的差異。

前方的草地再描繪得精細一些，和背景做出區別，表現景深。

調整彩度和明度，降低過濃的背景色調。

 我覺得完成了符合故事設定的畫面。

想描繪傳遞世界觀的插畫

收集資料

本週終於要開始製作畢業作品了！決定好要描繪的內容嗎？

決定好了！因為會有很多人來看展，所以我想以祭典為主題描繪熱鬧歡樂的插畫。現階段已經收集許多符合主題的題材和設計的資料，正在構思發想中。

比起平常的創作，這次創作時間較長，建議一開始在構思畫面時就要好好記錄想到的內容。

發想寫生

● 角色設計
喜歡祭典的女孩。
打算當遊行隊伍的領隊。

具祭典特色的題材
燈籠、水球、團扇、煙火、傘、神轎等。

換句話說 | **收集符合世界觀的題材，設定核心主軸。**

決定想呈現的內容，思考構圖

主角打算設定為女孩子，但是也想清楚展現周圍的題材和熱鬧的氛圍，正煩惱該
如何構圖……

 也就是想兼顧角色和世界觀，兩者都想表現出來，加上題材又多，那先決定「角
色添加的方法」、「縱向或橫向的構圖」和「角色和題材呈現的比例」吧！

半身的縱向構圖

可清楚呈現角色的表情和動作，但是因為留白少，題材和背景難
以加入。以呈現比例來看，大約為「角色9：題材1」。

全身的縱向構圖

可清楚呈現角色全身或跳躍等上下動作，還可手持傘和旗幟等有
高度的題材。以呈現比例來看，大約為「角色7：題材3」。

半身的橫向構圖

和縱向構圖相同，可清楚呈現角色。比起縱向構圖，更能確保留
白空間。以呈現比例來看，大約為「角色8：題材2」。

全身的橫向構圖

因為角色較小，可以添加較多的題材。角色可以步行或跑步，容
易呈現橫向的動態表現。以呈現比例來看，大約為「角色6：題
材4」。

襯托主角

為了傳遞世界觀，我決定選擇全身的橫向構圖。首先以右邊往左邊移動的概念，試著配置了角色和題材。

主角和題材的配置

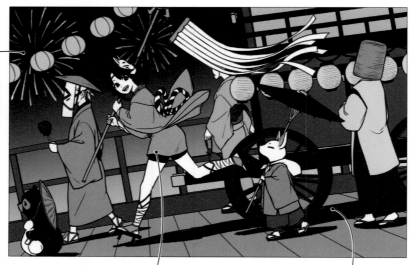

左上方的煙火和燈籠、中間的主角和路人，再加上橋梁護欄，重疊配置多項題材營造景深。

描繪出主角快速奔跑的樣子，和周圍安靜的路人形成對比，表現出角色的活潑爽朗。

為了營造畫面的動態感，斜向配置橋梁和題材。

 呈現了熱鬧的感覺，但是覺得畫面變得好複雜凌亂……。主角不醒目，所以我重新修改了構圖。

修正成主角醒目的構圖

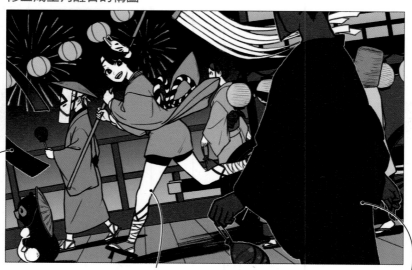

因為路人的位置，使右邊有壓迫感，因此為了保持平衡，在左前方也添加題材。

主角被淹沒，所以稍微放大，加強存在感。

為了讓目光移到主角身處的左側，右邊的路人設計成逆光的樣子。

138

三 構思配色

由於題材眾多，決定配色時有留意避免過於複雜或模糊主角的焦點。之後在最後修飾階段，添加了明暗對比和細節而完成插畫！

留意主角的配色和最後修飾

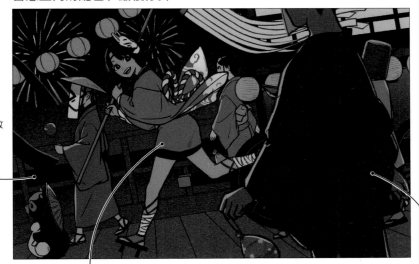

為了襯托主角，收斂背景顏色。

以祭典為意象，整體為暖色調，所以用冷色調與周圍對比出差異，襯托主角。

將前方的題材和路人的色調變暗，並且降低彩度，削弱對比，避免過於醒目。

背景雖然收斂用色，但是只有點亮的燈籠，使用比周圍明亮鮮豔的顏色。

受光照射的部分和陰影部分做出明顯區別，形成強烈變化。

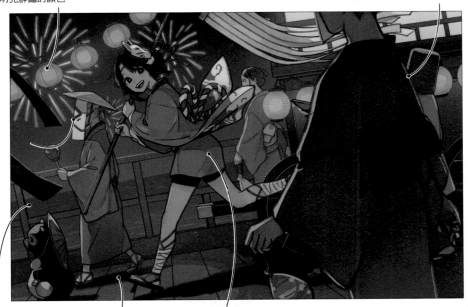

為了營造穿透至後方的遠近感，加上淡淡的燈光。

描繪橋上的光影，添加資訊量。

增加主角的細節，使主角更顯眼。

畫面既歡樂，又清楚襯托出主角！

Miyuli 的插畫功力進步
用來描繪人物角色插畫的
人物素描

作者：Miyuli
ISBN：978-957-9559-90-4

男女臉部描繪攻略
按照角度 · 年齡 · 表情
的人物角色素描

作者：YANAMi
ISBN：978-986-9692-08-3

手部肢體動作插畫姿勢集
清楚瞭解手部與上半身的動作

作者：HOBBY JAPAN
ISBN：978-957-9559-23-2

漫畫基礎素描
親密動作表現技法

作者：林晃
ISBN：978-957-9559-96-6

黑白插畫世界

作者：jaco
ISBN：978-626-7062-02-9

擴展表現力
黑白插畫作畫技巧

作者：jaco
ISBN：978-957-9559-14-0

與小道具一起搭配
使用的插畫姿勢集

作者：HOBBY JAPAN
ISBN：978-957-9559-97-3

用動態線來描繪！
栩栩如生的人物角色插畫

作者：中塚 真
ISBN：978-957-9559-86-7

自然動作插畫姿勢集
馬上就能畫出姿勢自然的角色

作者：HOBBY JAPAN
ISBN：978-986-0676-55-6

完全掌握脖子、肩膀
和手臂的畫法

作者：系井邦夫
ISBN：978-986-0676-51-8

衣服畫法の訣竅
從衣服結構到各種角度
的畫法

作者：Rabimaru
ISBN：978-957-9559-58-4

手部動作の作畫技巧

作者：きびうら，YUNOKI，
　　　玄米，HANA，アサゥ
ISBN：978-626-7062-06-7

女子體態描繪攻略
掌握動漫角色骨頭與肉感
描繪出性感的女孩

作者：林晃
ISBN：978-957-9559-27-0

女子體態描繪攻略
女人味的展現技巧

作者：林晃
ISBN：978-957-9559-39-3

由人氣插畫師巧妙構圖的
女高中生萌姿勢集

作者：クロ、姐川、魔太郎、睦月堂
ISBN：978-986-6399-89-3

美男繪圖法

作者：玄多彬
ISBN：978-957-9559-36-2

襯托角色構圖插畫姿勢集
1人構圖到多人構圖畫面決勝關鍵

作者：HOBBY JAPAN
ISBN：978-957-9559-45-4

頭身比例較小的角色
插畫姿勢集
女子篇

作者：HOBBY JAPAN
ISBN：978-957-9559-56-0

大膽姿勢描繪攻略
基本動作 · 各種動作與角
度 · 具有魄力的姿勢

作者：えびも
ISBN：978-986-6399-77-0

中年大叔各種類型描
繪技法書
臉部 · 身體篇

作者：YANAMi
ISBN：978-986-6399-80-0

向職業漫畫家學習
超 · 漫畫素描技法～來自於
男子角色設計的製作現場

作者：林晃、九分くりん、森田和明
ISBN：978-986-6399-85-5

女性角色繪畫技巧
角色設計 · 動作呈現 ·
增添陰影

作者：森田和明、林晃、九分くりん
ISBN：978-986-6399-93-0

如何描繪不同頭身比例的
迷你角色
溫馨可愛 2.5/2/3 頭身篇

作者：宮月もそこ、角丸圓
ISBN：978-986-6399-87-9

帶有角色姿勢的背景集
基本的室內、街景、自然篇

作者：背景倉庫
ISBN：978-986-6399-91-6

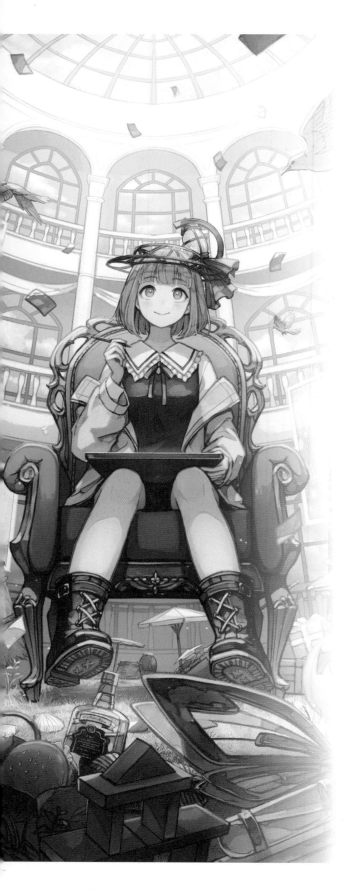

紅木春 Akagi Shun

插畫家，在就讀美術大學的期間已開始從事插畫工作，現在為一名自由插畫家，作品散見於各個領域，包括書籍裝幀畫、遊戲插畫、CD封面、MV插畫、街頭塗鴉等。著作有『アジアンファンタジーな女の子のキャラクターデザインブック』（玄光社）。

twitter @Camellia_0x0 　　**Pixiv ID** 1979059

從零創造
角色設計與表現方法の訣竅

作　　者	紅木春
翻　　譯	黃姿頤
發　　行	陳偉祥
出　　版	北星圖書事業股份有限公司
地　　址	234 新北市永和區中正路462號B1
電　　話	886-2-29229000
傳　　真	886-2-29229041
網　　址	www.nsbooks.com.tw
E－MAIL	nsbook@nsbooks.com.tw
劃撥帳戶	北星文化事業有限公司
劃撥帳號	50042987
製版印刷	皇甫彩藝印刷股份有限公司
出 版 日	2023 年 04 月
I S B N	978-626-7062-41-8
定　　價	450 元

如有缺頁或裝訂錯誤，請寄回更換。

國家圖書館出版品預行編目 (CIP) 資料

從零創造 角色設計與表現方法の訣竅/紅木春著；黃姿頤翻譯. --
新北市：北星圖書事業股份有限公司，2023.04
144面；18.2×25.7公分
ISBN 978-626-7062-41-8(平裝)

1.CST: 插畫 2.CST: 繪畫技法

947.45　　　　　　　　　　　　　　　　　　111015533

官方網站　　　　臉書粉絲專頁　　　　LINE 官方帳號